Berend Strik
Thixotropy

Bewerkte, bestikte foto's
Transfixed, Stitched Photographs

Met bijdragen van
With Contributions by

Sophie Berrebi, Matthijs Bouw,
Laurie Cluitmans, Antje von Graevenitz,
Laura van Grinsven, Gertrud Sandqvist,
Berend Strik

Valiz, Amsterdam

Inhoud

Content

Over fotograferen, bouwen en borduren
Een gesprek met Berend Strik

Sophie Berrebi

Sophie Berrebi: Toen ik je atelier binnenkwam, was ik verrast. Het was heel anders dan ik me had voorgesteld. Ik had waarschijnlijk onbewust het beeld in mijn hoofd van je vroegere werk, kleine helemaal volgeborduurde doeken, en ik stelde me voor hoe je hier in je eentje achter de naaimachine zat. In werkelijkheid lijkt je atelier wel een kleine fabriek, met dat felle licht, de drie geconcentreerde naaisters, de bergen glanzende stoffen en garens, en de kunstwerken in diverse stadia van voltooiing. En dan zijn er nog die grote, prachtige kleurenfoto's van straathoeken, gebouwen en mensen in het Midden-Oosten [1, 9, p. 108, 210–221], documentaireachtig door hun ongekunsteldheid.

Vanaf 2002 lijkt de fotografie prominenter aanwezig in je werk en gebruik je zelfgemaakte foto's in plaats van gevonden beelden. Dat lijkt me een hele verandering ten opzichte van je eerdere werk, en ik ben benieuwd of het borduren een andere plaats in je werk heeft gekregen nu je je op het fotograferen hebt gestort. Dus misschien is het goed om te beginnen met de vraag wat borduren voor jou is en hoe je dat gebruikte in je vroegere werk?

Berend Strik: Bij de geborduurde schilderijen uit begin jaren negentig [3] is de originele afbeelding, van een gevonden foto, een zelfgemaakte tekening of wat dan ook, helemaal ingevuld. Ik heb overal overheen

On Photographing, Building and Stitching
A Conversation with Berend Strik

Sophie Berrebi

Sophie Berrebi: When I visited your studio, I was struck by the discrepancy between what I had imagined and what I saw. Probably unconsciously thinking of your early, small canvasses, which were entirely embroidered, I imagined you working alone with a sewing machine. In reality, your studio is like a little factory, with its bright lights, its concentrated trio of seamstresses, piles of shimmering fabrics and threads, and works in various degrees of completion. And then there are those large, very beautiful colour photographs, documentary-like in their straightforwardness, that depict street corners, buildings and people in the Middle East [1, 9, p. 108, 210–221].

Since 2002, your work seems to feature photography more prominently, and you have gone from using found images to using photographs taken by yourself. That seems to me to be a sharp departure from your earlier work, and I am curious to know if this involvement with photography puts stitching in a different position than it was before. So perhaps a good place to begin is to ask you what stitching is and how it works in your earlier pieces?

Berend Strik: In the stitched pictures from the early 1990s [3], the original image, be it a found photograph, a drawing by me,

geborduurd, waardoor het werk een soort kopie van het gevonden document is geworden. Door het te bewerken met naald en draad wordt het document een afbeelding, een kunstwerk. Daardoor ontstond een omzetting van de fotografische werkelijkheid van het document naar een meer fysieke werkelijkheid. Dat vond ik interessant.

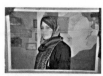

1 Berend Strik, *Palestinian Woman*, 2009 (work in progress)

S: Bedoel je dat de techniek van het stikken of borduren niet zomaar een middel is om iets bijzonders te maken, maar dat die techniek juist de leidraad is voor de effecten die je wilt bereiken? Ik denk aan wat kunsthistoricus Hubert Damisch zei over de *drippings* van Pollock: het proces geeft het werk z'n betekenis.

B: Ja, inderdaad. Maar het gebruik van de naaimachine was ook een manier van observeren, omdat je lijnen trekt over het oppervlak van het materiaal. Een vriend van me, architect Adam Kalkin, opperde een keer dat het borduren misschien mijn methode was om de tekeningen en foto's heel nauwgezet te bestuderen, omdat ik een bestaand beeld opvul met lijnen.

S: Waren die foto's in je vroegere werk altijd gevonden beelden? Hoe ben je ertoe gekomen om zelf foto's te gaan maken, zoals we in je recentere werk zien?

B: Ik heb altijd gefotografeerd, maar vroeger deed ik dat voornamelijk met een praktisch doel: Ik maakte de beelden die ik niet kon vinden in gevonden foto's. Gek genoeg raakte ik echt geïnteresseerd in fotograferen nadat ik een aantal gevonden familiefoto's had bewerkt. Foto's van mijn tante en mijn vader en zo. Ik besefte dat als ik wilde doorgaan met dat soort beelden en thema's, ik zulke foto's zelf zou moeten maken.

or whatever else, is completely filled in. Every detail is embroidered over, so that the work is like a copy of something found. Working over it with needle and thread turns the document into an image, into an artwork. It created this move from the photographic reality of the document to a somewhat more physical reality. That is what interested me.

2 Berend Strik, *The Manifest and the Latent Thought*, 2007

S: So could you say that the technique of stitching or embroidering is not just a tool in order to achieve something particular but that instead it is a technique that really *directs* the effects you want to achieve? I'm thinking here of something the art historian Hubert Damisch discussed in relation to Pollock's dripping: the process creates the meaning of the work.

3 Berend Strik, *Untitled*, 1992–1993

B: Yes, it is. But using the sewing machine was also a way of observing, because you draw lines across the surface of the material. An architect friend of mine, Adam Kalkin, once pointed out that the stitching may be a way of closely studying these drawings or photographs, because I fill in with lines an already existing image.

ON PHOTOGRAPHING, BUILDING AND STITCHING

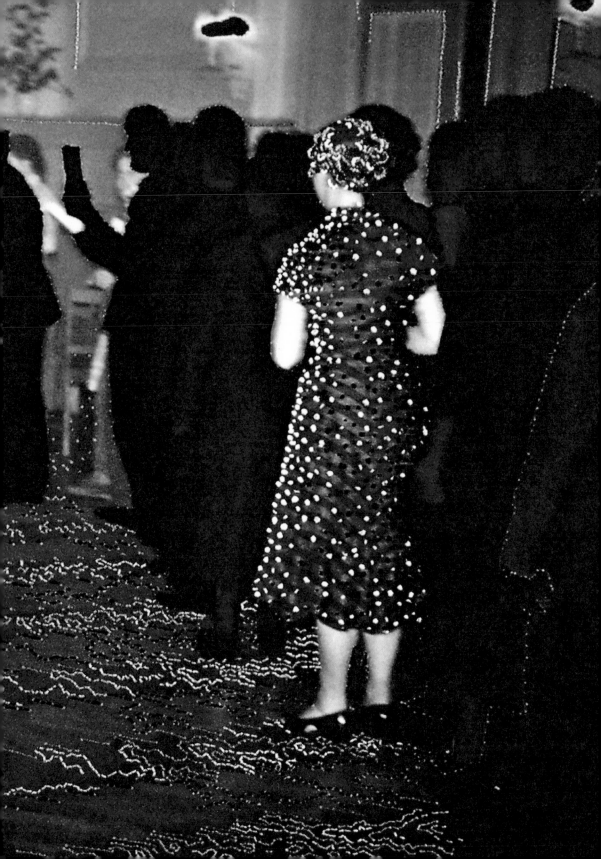

S: Were these photographs you used in earlier works always found images? How did you come to take photographs yourself, as in the more recent work?

B: In fact, I always took photographs, but in the past they mostly had a utilitarian function: I created images that I could not find in found photographs. Paradoxically, I became more seriously interested in making photographs myself after working on a series of found family photographs. These depicted my aunt, my father and so on, and I realised that if I wanted to continue working with that kind of imagery and theme, I would have to make the images myself.

S: Those family photographs, and also the architecture pictures from 2003, have something quite melancholic about them and that is reinforced, I think, by the coloured highlights you create by over-stitching parts of these black and white photographs with coloured thread. *Stitched Villa* [5], for instance, evokes the old technique of colouring photographs by hand, whereas in *Free Style* and *Untitled* [4, p. 121], the stitched dots on the dress and the curls in the hair recall nineteenth century vernacular photography as *memento mori*, when people created elaborate objects by including a piece of fabric or a lock of hair in a framed photograph of someone they had loved and lost. In a sense, these works suggest an interest in the history of photography and its uses.

4 *Untitled*, 2002–2003

B: Yes, I do have this interest, but, rather than being an academic interest, it is something that is built in and emerges through the practice of stitching over images. It is basically the same thing you do when you are an art student going to the academy: you have to reinvent everything. You go through all the periods of art history before you can produce your own thing.

When I look at some of my older work, like *Prins Willem I* [6, p. 49], the photograph is essentially stronger as an image than the stitching over it. So I realised that a better way for me to deal with the photo-graph would be to take out the colour. For about eight years or so,

S: Die familiefoto's, en ook de architectuurfoto's uit 2003, hebben iets melancholisch en volgens mij wordt dat versterkt door de gekleurde details die je hebt aangebracht door stukken van deze zwart-witfoto's te borduren met gekleurd garen. *Stitched Villa* [5] bijvoorbeeld, lijkt op zo'n oude, met de hand ingekleurde foto, terwijl *Free Style* en *Untitled* [4, p. 121], met de geborduurde stippen op de jurk en de krullen in het haar, doet denken aan de foto's als *memento mori*. Dat was een populair gebruik in de negentiende eeuw waarbij mensen de foto van een overleden dierbare versierden met stukjes stof of een haarlok. Deze werken suggereren dan ook een zekere interesse in de geschiedenis en het gebruik van de fotografie.

5 Berend Strik, *Stitched Villa*, 2003–2004

B: Die interesse heb ik zeker, maar niet op een wetenschappelijke manier. Het zit er gewoon in en komt naar boven bij het over borduren van de foto's. Het is eigenlijk hetzelfde wat je als student op de kunstacademie doet: je moet alles opnieuw uitvinden. Je doorloopt alle periodes van de kunstgeschiedenis voordat je je eigen ding kunt maken.

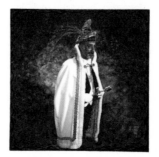

6 Berend Strik, *Prins Willem I*, 2005

Bij sommige oudere werken, zoals *Prins Willem I* [6, p. 49], viel me ineens me op dat de foto eigenlijk sterker is qua beeld dan de overgeborduurde versie. Ik zag in dat ik het anders moest aanpakken en besloot om de kleur uit de foto te halen. Ongeveer acht jaar lang

I dismantled the colour from images, by working on the negatives of photographs, and then filled it in again with thread, so that I could build the image up anew. Now I think I am ready to work on colour.

S: Did black and white photography have an almost didactic function then, showing you how images are constructed? Was this the case with the early twentieth century architectural views that you used in *Siemensstrasse* (2005) [8] and *Tumbled City* (2005) [7, p. 73]?

7 Berend Strik, *Tumbled City*, 2005

B: Yes, and I had to re-stitch a lot of old photographs over the years, in order to build up a kind of concentration, an understanding of how image works, of what you can do with an image, and how to deal with taking pictures myself.

An important stage in this process of learning from the image occurred, in fact, when I started working on the black and white architecture photographs. I was originally drawn to architectural views, like the source for *Siemensstrasse*, because they are photographs that are designed to present the architecture as clearly as possible. The images show the buildings as unlived-in, and in empty surroundings. These photographs are very clearly composed and quite bare images that I could work on to enhance the structures, or on the contrary, to mess up their clarity.

If you go to some of these places now and take a picture yourself, you have to deal with far more disparate elements. I certainly learned about framing and composing from these architectural views, and this helped me when I decided to take photographs of buildings and streets myself. I realised then that it is the camera that can concentrate on a particular object – on aspects of *Ramallah* [9, p. 211], for instance – and single out events and places. These are more complicated pictures than the modernist architecture ones, but I gradually felt able to deal with more complex imagery.

S: From what you say, I get a sense of profound intertwining of photography and stitching. It seems to me that your earlier work

heb ik foto's van hun kleur ontdaan door op de negatieven te werken. Die vulde ik weer in met garen, waardoor ik het beeld opnieuw kon opbouwen. Ik geloof dat ik nu wel zover ben dat ik op een kleuren-foto kan werken.

S: Had de zwart-witfotografie dan een bijna didactische functie, omdat je daarop goed kon zien hoe een beeld in elkaar zat? Was dat ook het geval bij de architectuurfoto's uit het begin van de twintigste eeuw die je hebt gebruikt voor *Siemensstrasse* (2005) [8] en *Tumbled City* (2005) [7, p. 73]?

8 Berend Strik, *Siemensstrasse*, 2005

B: Ja, en ik heb in de loop der jaren heel wat oude foto's moeten overborduren om een bepaalde aandacht en begrip te ontwikkelen voor hoe een beeld in elkaar zit, wat je ermee kunt doen, en waarop ik moet letten als ik zelf foto's maak.

Een belangrijk onderdeel in dit leerproces was het werken met zwart-wit architectuurfoto's. Wat me meteen aantrok in architectuur-foto's, zoals die waarop *Siemensstrasse* is gebaseerd, was het feit dat ze bedoeld zijn om de architectuur zo puur mogelijk te laten zien. De afgebeelde gebouwen zijn onbewoond en staan in een lege omgeving. De foto's hebben een strakke compositie en zijn vrij kaal qua beeld. Ik kon me uitleven in het versterken van de structuren of in het tegenovergestelde: het ontrafelen van die strakheid.

Als je nu naar zo'n plek gaat om zelf een foto te nemen, kom je veel meer ongelijksoortige elementen tegen. Ik heb van die architec-tuurfoto's heel veel geleerd over indeling en compositie, en dat kwam goed van pas toen ik zelf gebouwen en straten ging fotograferen. Ik snapte toen ook dat het de camera is die zich kan richten op een bepaald onderwerp – zoals in *Ramallah* [9, p. 211] bijvoorbeeld – en gebeurtenissen en plaatsen kan uitkiezen. Dit zijn veel complexere foto's dan die moderne architectuurfoto's, maar geleidelijk leerde ik omgaan met steeds ingewikkelder beelden.

S: Uit je woorden proef ik dat fotografie en borduren zeer met elkaar vervlochten zijn. Het lijkt me dat je vroegere werk (tot begin 2000) bij

wijze van spreken kan worden beschreven als tekenen en schilderen met draad op linnen. Je was als het ware bezig met een nieuwe vorm van schilderen, namelijk met steken. Je beperkte je tot één medium. Bij je recentere werk daarentegen, waarbij alleen nog bepaalde details zijn geborduurd, lijkt het alsof je afwisselt tussen twee mediums die totaal tegengesteld zijn aan elkaar. Aan de ene kant de foto, die direct is, eindeloos reproduceerbaar en snel gemaakt, en aan de andere kant het borduren, een intensief en tijd-rovend karwei met een uniek resultaat. In dit opzicht is de fotografie een keerpunt in je werk. Hoe combineer je die twee mediums?

9 Berend Strik, *Ramallah*, 2009

B: Mijn nieuwe werk is inderdaad goed te omschrijven als een samen-spel van fotografie en borduren. Ik probeer deze werken te laten oscilleren tussen het gebied van de foto en het gebied van het borduren. Het gaat om de verschuiving van het denkbeeldige naar het werkelijke, het tastbare.

S: Wat is de denkbeeldige wereld?

B: De foto.

S: De foto is niet denkbeeldig.

B: Dat weet ik, maar ik vind een foto denkbeeldig, want het is een beeld. Een foto heeft iets vluchtigs, iets toevalligs. Het moment dat is afgebeeld is voorbij, terwijl het borduursel op de foto bestaat in het hier en nu.

S: De meeste mensen zouden de foto het hier en nu noemen, omdat de foto een bepaalde tijd en plek laat zien. Het borduursel daarente-gen geeft het beeld iets blijvends en subjectiefs dat voortkomt uit de verbeelding van jou, de maker. Maar jij ziet dat dus precies andersom?

B: Ja, want het beeld is uit z'n context gehaald. Neem nu deze twee Palestijnse meisjes die in een onofficieel dorp in Israël wonen. Ze

(up to the early 2000s) could be described, at a pinch, as drawing and painting with thread on canvas. In a sense, you were reinventing a form of painting with stitches, and were concerned with one medium. By contrast, the more recent works, in which the stitching only covers or highlights details of larger images, suggest that you are now working *between two* mediums that are completely opposed. On the one hand, you have the photograph, which is immediate, infinitely reproducible, and requires little skill, and on the other hand you have stitching, which is labour intensive, time consuming and results in unique objects. It is in this sense that photography marks a strong turn in your work. How do you work between these two mediums?

B: It is fair, I think, to describe my recent work as a construction of photography and stitching. I try to make these works move between the space of the photograph and the space of the stitching. There is a move there, from the imaginary to the physical, the tactile.

S: What is the imaginary realm?

B: The photograph.

S: The photo is not imaginary.

B: I know, but for me it is imaginary because it's an image. There is something contingent, random, about it that means that the moment it depicts is no longer there, whereas the stitching on the image is of the here and now.

S: Most people, I guess, would call the photograph the here and now because the photograph shows one specific time and place, while, in contrast, the stitching endows the image with a kind of permanence and subjectivity that I would relate more to the imagination of you, the author. But you see these terms in the opposite way?

B: Yes, because the image is isolated from its context. For instance, these two young Palestinian girls living in an unrecognised village in Israel seem to be doing something with their arms that the photo-graph does not let us see. What the photograph shows, therefore, more than anything, is a lack, an absence. The stitching and the layering of fabric on the image creates a whole context, creates a layering of meaning that is not itself within the photographic image, but that anchors it in the real.
　　In other words, for me photographs are unfinished, open, incomplete, and can move from fantasy to reality through the stitching. It is akin to something called, in physics, thixotropy: something

doen iets met hun armen, maar wat, dat staat niet op de foto. Wat de foto ons vooral toont is een gemis, een afwezigheid. Door het beeld te borduren en er laagjes stof overheen te leggen, creëer je een volledige context, een diepere betekenis die er in het fotografische beeld niet uitkomt, maar die z'n anker in de werkelijkheid heeft.

Met andere woorden, voor mij zijn foto's onafgemaakt, open, niet compleet, en kunnen ze overgaan van fantasie in werkelijkheid door ze te borduren. Het is net als bij thixotropie, een term uit de natuurkunde: iets is vast als het in rust is, maar wordt vloeibaar als je het schudt. Het beeld moet ook worden geschud, de onderdelen uit elkaar gehaald en weer in elkaar gezet, en dan kun je een verhaal verzinnen.

Vorige week bijvoorbeeld zag ik een oud werk uit 1992 terug: een overgeborduurde foto van Madonna met allemaal pornofoto's eromheen. Vijftien jaar geleden zag ik dat als een icoon van die tijd, terwijl ik nu meer kijk naar de visuele relatie tussen de verschillende onderdelen van het werk en de manier waarop de betekenis heen en weer vloeit tussen de foto's en het borduurwerk.

S: Wat is het ontbreken, het onafgemaakte, in een foto als deze? Zit hem dat in de lappen stof die de bewoners van dit huis hebben opgehangen om wat schaduw op hun terras te krijgen?

B: Nee. Voor mij zat dat meer in de deuken van de auto op de voorgrond. Toen ik daar in Ramallah rondliep, zag ik deze plek als een mogelijkheid voor een foto. Dat is niet altijd het geval, en eigenlijk ben ik er nog steeds niet helemaal uit vanwege die twee figuren in het midden. Wat me het meest boeide, waren de deuken in de auto, in verhouding tot de architectuur. Want je zou kunnen zeggen dat de auto van vorm was veranderd door toevoegingen en extra lagen, op dezelfde manier als de huizen daar worden gebouwd [p. 216–217].

S: Het idee van lagen is te zien op een aantal van je nieuwste schilderijen. Daarop borduur je minder, maar breng je laagjes van doorschijnende stof aan op vergrote foto's. Wat is het verband tussen borduren, laagjes stof en architectuur, die erg belangrijk lijkt te zijn in je werk?

B: Op architectuur raak ik nooit uitgekeken. Ik heb met architecten samengewerkt en gereisd, onder meer naar Israël, Oost-Jeruzalem en de Westelijke Jordaanoever, waar ik deze foto heb gemaakt. Het gebruik van lagen zie je ook bij de manier van bouwen in deze streek. Dit is bijvoorbeeld een doorsnee Israëlisch huis, compleet met zonnepanelen, airconditioning, satellietschotel, zwembad en bomen. Ter contrast hier een huis van Arabische inwoners van Israël. De Israëli's leren de Palestijnen hoe ze huizen moeten bouwen, maar de Palestijnen hebben zo hun eigen manier. Ze voegen verdiepingen

that behaves like a solid when stable and like a liquid when shaken. You have to shake the image, pull apart its ingredients and rework it, and then you can create a story.

For instance, last week I saw again an old work I had made in 1992: a stitched-over picture of Madonna surrounded by porn photographs. Fifteen years ago, I saw it as a kind of icon of those times, whereas now I see more the visual relation between the different parts of the work, the way in which the meaning flows between the photographs and the stitching.

S: Where would the lack, the unfinished, be in a photograph like this one? In the layers of canvas used by the inhabitants of this house to create some shade on their terrace?

B: No. For me, it was more the dents in the car, in the foreground. When I was walking around there, in Ramallah, I saw this place as a potential picture. This is not always the case, and now I'm not totally sure about it, because of the two figures in the centre. I was really interested in the dents in the car in relation to the architecture, because you could say that the car has been transformed into a different shape by adding and layering, which is the way in which these houses are built [p. 216–217].

S: This idea of layering relates to some of your most recent pictures in which, rather than stitching, you apply layers of translucent fabric to enlarged photographs. How do you see the connection between stitching, layering and architecture, which seems to be very important in your work?

B: I have a permanent interest in architecture, and I have worked and travelled with architects, for example, to Israel, East Jerusalem and the West Bank, where I made pictures such as this one. This question of layering turns up in the vernacular architecture you see there. For instance, this is an average Israeli house, complete with solar panels, air-conditioning, satellite dish, swimming pool and trees, and this, by contrast, is an Arabic Israeli house. The Israelis train Palestinians to build their houses, but the Palestinians have a different way of building their own houses, adding extra floors and extensions to existing buildings, putting the chairs not inside but outside (absence of air-conditioning). There are no fences to be seen, and no trees, but both houses have cars.

This house is in an unrecognised village in Israel, so it was probably built without a licence and with the awareness that it might be taken down at any time.[1] That explains the unruliness of the construction. What I wanted to show in these images was all these

en uitbouwsels toe aan bestaande gebouwen. Ze zetten de stoelen niet binnen maar buiten neer (ze hebben geen airconditioning). Er zijn geen hekken en geen bomen te zien, maar wel staan bij allebei auto's voor de deur.

Dit huis staat in een onofficieel dorp in Israël, dus het is waarschijnlijk gebouwd zonder vergunning en in de wetenschap dat het elk moment kan worden afgebroken.[1] Dat verklaart de rommelige constructie. Op de foto's wilde ik de naden laten zien van de ene uitbreiding aan de ander, al die lagen van bouwen en herbouwen, maar ook hoe het in de context past van een bepaalde politieke en historische situatie. Door deze beelden te bewerken met draad en stof heb ik het gevoel dat ik de tijdelijkheid van deze bouwsels kan omzetten in iets permanenters, iets tastbaars, en ook wel iets onaanvechtbaars.

S: Zoals jij erover praat, klinkt het echt als een dialoog tussen fotografie en borduren. En zoals je vriend Adam Kalkin opmerkte, geldt dat ook voor tekenen. In je vroegere werk was borduren eigenlijk een manier van tekenen. Ik krijg de indruk dat er een verschuiving heeft plaatsgevonden en dat fotograferen nu de functie van tekenen heeft. Dat is natuurlijk ook een van de traditionele taken van de fotografie. Denk maar aan de uitspraak van Henry Fox Talbot in *The Pencil of Nature* over het gebruik van licht in de fotografie, of aan de beschrijvende taak die de fotografie kreeg toebedeeld van de Franse *Mission héliographique* in 1851.

B: Als fotografie net als tekenen beschrijvend is, dan is borduren een manier om me het beeld toe te eigenen, het te veranderen en volledig te maken. Bij die laag gaat het dus om een betekenislaag die het borduren naar boven haalt door de aandacht te vestigen op bepaalde gedeeltes van de foto en andere delen weg te vagen.

S: Waarschijnlijk werkt dat zo goed bij jou vanwege je stijl van fotograferen. Wat jij doet is geen documentaire fotografie; het lijkt niet bedoeld om iets te tonen, te onthullen of aan de kaak te stellen. Het zijn meer kiekjes, documenten waarop ik iets zie wat ik alleen kan zien als ik naar Ramallah ga.

B: Toen ik net begon met fotograferen dacht ik dat je je als fotograaf moest bezighouden met de wereld, maar op een andere manier dan een schilder dat doet. Die heeft meestal een heel specifieke aanpak. Als je foto's maakt, doe je wat iedereen elke dag doet. Je maakt verbinding met de wereld. In het begin hield ik strak vast aan dat idee. Eigenlijk zit eenzelfde soort idee ook achter mijn keuze voor borduren: in het begin dacht ik – maar misschien was dat wat naïef – dat ik tot de kunstwereld kon toetreden met een heel alledaags expressiemiddel, iets wat iedereen gebruikte, maar niet uitsluitend als

seams from one extension to the other, all these layers of building and rebuilding, and what it means in relation to a particular political and historical situation. By working on these images with thread and fabric, I feel that I turn the contingent conditions of their making into something more permanent, tangible and, in a way, incontestable.

S: In what you say, there really is a sense of this dialogue between photography and stitching. And, to go back to what your friend Adam Kalkin pointed out, this relationship extends to drawing. In your early work, stitching was akin to drawing. I have the impression that there has been a shift and that it is now photography that is like drawing. This is, of course one of the traditional roles assigned to photography, if we think of Henry Fox Talbot's reference to the use of light in photography, as in *The Pencil of Nature*, or of the descriptive task assigned to photography by the French *Mission héliographique* in 1851.

B: So if photography, like drawing, is descriptive, then stitching over is a way of appropriating and modifying the image, of completing it, and so this layering is a layering of meaning that the stitching helps to reveal, by focusing the gaze on parts of the image, obliterating others and so on.

S: But I guess this works in your pictures because of the kind of photography you make. It is not documentary photography; there seems to be no deliberate intention to show, reveal, and denounce something in the image. They are more snapshots, documents that enable me to see something that I cannot see unless I go to Ramallah.

B: I thought, at first, when I took up photography, that to deal with photography is to deal with the world, in a way that is different from the painter's involvement in the world, which occurs in a very specific way. When you take pictures, you are doing what everyone does every day. You connect yourself to the world. I think I originally strove to remain very close to that idea. In fact, a similar idea presided over my original choice of embroidery: my first thought was – but maybe that was a bit naïve – that I could enter into fine art by using a medium that was very common, done by everybody, but not specifically thought of as a fine-art medium. I guess you could say that I am entering the world of photography, but I think that I am entering more the world of everybody, and these pictures remain snapshots more than anything else.

S: I like this idea of entering the world and trying just to see, not show. It reminds me of this recent, very beautiful Lebanese film

kunstvorm werd beschouwd. Je kunt zeggen dat ik toetreed tot de wereld der fotografie, maar ik denk dat ik eerder toetreed tot de wereld van alle mensen, en deze foto's blijven toch voornamelijk kiekjes.

S: Dat vind ik een mooi idee: toetreden tot de wereld en proberen om alleen te kijken, niet om iets te tonen. Het doet me denken aan een nieuwe, heel mooie Libanese film, genaamd *Je veux voir*, of *Ik wil zien*. Daarin zie je Catherine Deneuve in een auto door Beiroet rijden. Samen met een acteur reist ze door Libanon om het land te bekijken en vooral de verwoestingen die zijn aangericht bij de Israëlische aanval in 2006. De film is meer een performance dan een documentaire, en ze zegt ook een aantal keren: 'Ik wil zien'. Haar blik heeft niks te maken met voyeurisme, en ze kijkt ook niet met de ogen van een toerist. Het is meer een neutraal registreren, als documentatie of kiekje (het is ook veelzeggend dat de makers een actrice hebben gevraagd die zelden een politiek standpunt inneemt). Soms zien we de gebouwen in Beiroet en Zuid-Libanon door de voorruit heen, door de ramen van de auto, en natuurlijk door de camera. De film laat op een andere manier de lagen zien van puinhopen en wederopbouw.

B: Ik heb de film niet gezien, maar dit zijn natuurlijk dingen die je niet kunt negeren als je door het Midden-Oosten reist. Ook het medium film kan onderliggende betekenissen naar boven halen, maar op een andere manier dan ik. Ik probeer dat voor elkaar te krijgen door die overlappende lagen stof, steken en naden.

1 Het dorp Ein Hawd is nu wel erkend. Het was een van
 de veertig onofficële dorpen in Israël. Voor meer informatie
 www.seamless-israel.org.

called *Je veux voir*, or *I want to see*, which shows Catherine Deneuve in a car, in Beirut, setting out on a journey through Lebanon with an actor to see the country and in particular the destruction caused by the Israeli attack of 2006. The film is less of a documentary than a performance and she repeats this "I want to see" several times. Her gaze is neither voyeuristic nor that of a tourist, but it is more of a neutral recording, like a document, like a snapshot (and it is significant that they used an actress who rarely if ever takes political positions). The film sometimes lets us see the architecture of Beirut and Southern Lebanon through the windscreen, the car windows, and of course through the camera, and so it also reveals, in a different way, the layers of rubble and reconstruction.

B: I have not seen this film, but of course these are issues that are impossible to ignore when travelling in many places in the Middle East, and the film medium can, in a different way, also reveal these strata of meaning that I try to evoke by those successive layers of fabric and stitches and seams.

1 The village, called Ein Hawd, has now been recognised. It was one
 of the forty unrecognised villages in Israel. Further information can
 be found at www.seamless-israel.org.

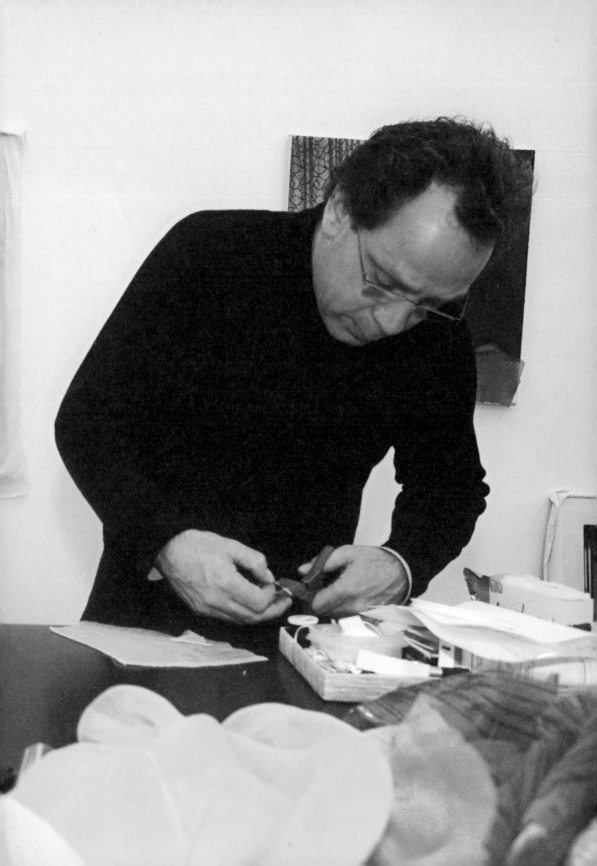

De tot leven gebrachte beeldlichamen van Berend Strik

Thixotropie, telepathie en andere subversieve processen

Antje von Graevenitz

Een wens gekoesterd door vele kunstenaars is het mythische denkbeeld dat hun kunstwerk levend zou kunnen worden. In het kielzog van de Franse Revolutie van 1789 werd die gedachte werkelijkheid. Tijdens een van de jaarlijkse triomftochten in Parijs die aan deze belangrijke gebeurtenis herinnerden, gaf schilder Jacques-Louis David aan de kinderen die met de optocht meeliepen de opdracht om op een bepaald moment allemaal tegelijk te lachen naar hun moeders die aan de kant stonden.[1] Theoretisch gezien betekende dit dat een kunstwerk uit levende lichamen kon bestaan, ja zelfs van zo'n lichaam kon worden gemaakt. Dat was werkelijk een revolutionaire gedachte: het levende betrad het domein van het fictieve. Neorevolutionaire kunstenaars uit de klassieke avant-garde

The Invigorated Picture Bodies of Berend Strik
Thixotropy, Telepathy and Other Subversive Processes

Antje von Graevenitz

A fond wish shared by many artists is the mythical notion that their work of art might come to life. In the wake of the French Revolution of 1789, this wish was to become reality. During the annual triumphal processions through Paris in memory of this significant event, the painter Jacques-Louis David instructed participating children to turn all at the same time and smile at their mothers, who were standing along the route.[1] Theoretically speaking, this meant that a work of art could consist of living bodies, that art could even be made from such a body. This was indeed a revolutionary thought: the living had entered the domain of the fictional. Neo-revolutionary artists of the classic avant-garde, such as the Futurists and the Dadaists, adopted these notions in their perfor-

zoals de futuristen en de dadaïsten zouden vanuit deze gedachte hun performancekunst ontwikkelen. Kunst en leven moesten met elkaar versmelten, onder het motto: kunst = leven. Als gevolg daarvan kon een kunstwerk ook bewegen – aangedreven door spieren of alleen door wind, water, licht of een motor. Het oeroude thema van de metamorfose kreeg op die manier nieuw voedsel.

Zo concreet hoeft dit echter niet te worden opgevat: het volstaat het kunstwerk als een 'beeldend lichaam' te beschouwen en het ook als zodanig te behandelen. Het lichaam werd dus een belangrijk 'referentiekader' voor het schilderij.[2] Aanvankelijk ging het nog om schilderijen op doek binnen de begrenzing van de lijst, die nu echter voor het eerst daadwerkelijk door Lucio Fontana met messteken werd opengesneden.[3] Wat te voorschijn kwam, waren geen ingewanden maar ruimte – echte ruimte, niet zomaar een perspectivische illusie. Eerder al had Wassily Kandinsky het begrip 'klanklichaam' aan de muziek ontleend en rechtstreeks gebruikt om de piturale compositie van het beeldvlak aan te duiden.[4] Claes Oldenburg greep naar een ander middel. Aan het eind van de jaren vijftig sneed hij uit het schildersdoek beeldmotieven die hij opvulde: een vuilnisbak, een ijshoorntje, een ladder en zo meer. De voorwerpen waren uit de begrenzing van het beeldkader gestapt en hadden een lichaam gekregen, al was dat slechts schijn. Het betekende wel dat de toeschouwer in zijn hoofd moest omschakelen. Het ging niet meer om een op doek afgebeeld lichaam, maar het schilderij zelf moest als een lichaam worden opgevat.

1 Willem de Kooning,
Woman and Bicycle, 1952–1953

Maar het een sluit het ander niet uit: in het atelier van Berend Strik zag ik in 2007 een tamelijk donkere zwart-witfoto van Willem de Koonings *Woman and Bicycle* (1952–1953, uit het Whitney Museum of American Art in New York) [1] die op doek was overgezet. Weliswaar domineert het lijf van de vrouw het beeldvlak, toch bleef

mance art. Art and life should blend together in one simple equation: Art = Life. Consequently, a work of art could also move, powered perhaps by muscles or just the wind, water, light or a motor. This gave new impetus to the age-old theme of metamorphosis.

However, there is no need to perceive this idea in such a concrete way. It is sufficient to view the work of art as a "Bildleib" (picture body) and to treat it as such. The body therefore became a meaningful frame of reference for the picture.[2] This applies to pictures upon a canvas stretched within a frame, for example, but now, for the first time, artist Lucio Fontana took a knife and sliced open the picture plane.[3] Instead of organs, space appeared, real space, not merely an illusion of perspective. Wassily Kandinsky had previously borrowed the term "Klangkörper" (literally "sound body") and transferred it directly to the composition of the picture.[4] Claes Oldenburg employed different means. At the end of the 1950s, he cut the subjects of his pictures out of the canvas and then stuffed them with foam to create objects including a rubbish bin, an ice-cream cone and a ladder. These objects had stepped out of the limited confines of their picture and gained a body, even if this was only an illusion. It requires a mental shift on the part of the viewer to see the image not as a painted body in a picture, but to see the painting itself as a body.

It is, however, possible for both to occur at the same time. When I visited Berend Strik's studio in 2007, I saw a rather dark black-and-white photograph of Willem de Kooning's painting *Woman and Bicycle* (1952–1953, from the Whitney Museum of American Art in New York) [1], which had been transferred onto canvas. The woman's body did indeed occupy much of the canvas, but it was of course still no more than an image. However, this image was no longer congruent with the picture plane. Strik had sliced it up to such an extent that it looked more like a football, with the seams on the outside. Strik had clearly stuck fine needles into the body, or the "picture body", of the woman – into the entire picture, in fact – and then penetrated it with threads. Was this an act of violence? On the contrary, it was not aggression, but affection that had driven Strik to thrust in his needles, tug threads through the body and affix black pieces of velvet here and there. He wanted to be close to her, he explained, so that her life could flow from her to him and create the possibility of intimacy. However, he also wanted to get close to De Kooning, whose brushstrokes still remained visible. The process of cutting and piercing made the work a joint, double portrait (*Double Portrait*, 2008) [2].

Strik's intention is not to imitate some kind of voodoo ritual. Some African tribes bang nails into a wooden figure representing the departed, in order to reactivate the powers of the dead, freeing them for future generations.[5] Rather, Strik is thinking of intimacy flowing outwards, even if this is just an imaginary process. This shift in understanding means that the visible is replaced by a vital process

THE INVIGORATED PICTURE BODIES OF BEREND STRIK

het natuurlijk maar een afbeelding. De afbeelding viel echter niet samen met de contour op het beeldvlak. Strik had de afbeelding zelfs zo verknipt, dat deze op een voetbal ging lijken – maar dan één met de naden aan de buitenkant. Het was opvallend dat het lichaam, respectievelijk het beeldlichaam van de schone dame – het hele schilderij trouwens – eerst met dunne naalden was doorboord (*Double Portrait*, 2008) [2], en later met garen doorgestikt. Was dit een moorddadige handeling? Integendeel, het was geen agressie maar sympathie die Strik ertoe bracht naalden in het lichaam te steken, draden er doorheen te trekken en hier en daar nog wat stukjes zwart fluweel aan te brengen. Hij wilde dicht bij haar zijn, legde hij uit, haar leven vloeide als het ware naar hem toe, zodat er intimiteit ontstond. Maar ook wilde hij dichter bij De Kooning komen, wiens penseelstreken zichtbaar zijn gebleven. Het proces van verknippen en doorboren maakt het werk zodoende tot een gemeenschappelijk portret.

2 Berend Strik, *Double Portrait*, 2008

Het is niet Striks bedoeling om een voodooritueel te herhalen. Sommige Afrikaanse stammen slaan bij bepaalde begrafenisrituelen spijkers in houten beelden [3] om de krachten van overledenen weer op te wekken ten behoeve van het nageslacht.[5] Strik denkt eerder aan een intimiteit die vrijkomt, zij het denkbeeldig. Met deze omkering van de idee wordt het zichtbare vervangen door een vitaal proces dat de waarneming nieuwe betekenis geeft. Je zou kunnen denken dat Berend Strik motieven ontleend heeft aan de kerkelijke iconografie, bijvoorbeeld van Christus als Man van Smarten die zijn wonden toont, vooral de lanssteek van Longinus in zijn zijde, zodat (in overdrachtelijke zin) zijn bloed een weg vindt 'naar de gelovigen'.[6] Strik staat dicht bij het geloof, maar hij verwijst niet rechtstreeks naar de iconografie van ecce homo. Met de punkbeweging heeft hij niets te maken, hoewel ook daar, in de Engelse subcultuur, vanaf ongeveer 1977 het doorboren van de huid met veiligheidsspelden en andere piercings en vogue was. Toen was hij nog een jonge man, die de punkbeweging op afstand volgde, vanuit de provincie. Later was punk voor hem alleen een lifestyle. Ook zelfverwondingen,

that lends new significance to the perception. One might think that Berend Strik has borrowed from religious iconography, perhaps from depictions of Christ displaying his stigmata, particularly the wound that Longinus made by piercing Christ's side so that his blood could (in a figurative sense) flow out to the faithful.[6] Strik's line of thought is close to this, but he does not refer directly to the iconography of the Ecce Homo. He has no connection with the punk movement either, although piercing the skin with safety pins and other objects was also fashionable in this English subculture, which began in the mid-1970s. At the time, the movement passed him by and later he came to understand punk as just a lifestyle. Neither was he impressed by the self-harm carried out by performance artists in the 1970s and since.[7] Such depictions of victims in aesthetic rituals are completely at odds with Strik's intentions.

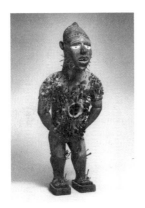

3 Power figure (Nkisi N'Kondo),
Democratic Republic of Congo
or Angola, second half of 19th century

He is amused by the fact that in 1993 he stumbled across a scientific term that applied to his strategy of invigorating art, a notion that captured this pseudoplastic process of slow-motion flow: thixotropy. Very few people have ever come across the word and even fewer people know what it means. Strik is happy to leave the definition to the internet.[8] It describes a process that is slow to get going. When you shake a substance that appears to be solid in a calm state, but which actually contains water, and then turn the container upside down, this material will start to move and slowly flow out of the container. Sauce in a ketchup bottle would be one example; you really have to give it a good shake before it starts moving. However, the significance of thixotropy within the context of art is more figurative and, for Strik, the term has a number of meanings. In the same year, 1993, he gave one of his works the title of *Thixotropy* [4]. Strik embroidered a picture of a motorcycle on the knee section beneath the transparent screen of a child's bicycle seat.

zoals ze voorkwamen in de performancekunst vanaf de jaren zeventig, lieten Strik onberoerd.[7] Zulke esthetische offerrituelen staan lijnrecht tegenover zijn intentie.

Hij gniffelt over het feit dat hij in 1993 voor zijn strategie om een kunstwerk tot leven te brengen toevallig stuitte op een woord voor dit pseudoplastische proces van vertraagd uitvloeien: thixotropie. Een term waarvan geen mens ooit gehoord heeft, laat staan de betekenis kent. De omschrijving laat hij graag aan het internet over.[8] Bedoeld is een proces dat met enige vertraging op gang komt. Wanneer een massa die in rusttoestand vast lijkt maar wel water bevat, flink geschud of geroerd wordt, komt deze stof toch in beweging en vloeit langzaam naar buiten wanneer het vat waarin het zich bevindt, wordt omgedraaid: denk aan een fles ketchup, die je goed moet schudden om het ingedikte tomatensap langzaam naar buiten te laten vloeien. Maar voor de kunst komen eerder overdrachtelijke betekenissen in aanmerking en – wat Strik betreft – meteen een aantal tegelijk. In hetzelfde jaar, 1993, gaf hij een van zijn werken zelfs de titel *Thixotropie* [4]. Op de plastic flap onder het doorzichtige scherm van een kinderzitje voor op de fiets bor- duurde hij het plaatje van een motorfiets. Uit de gaatjes van de geborduurde afbeelding komt als het ware het beeld van de motor tevoorschijn. Een kind is niet te zien, dat kun je er hooguit bij denken. Als de motor met het kinderzitje (in fantasie) zou bewegen, zou het (denkbeeldige) kind door de opspattende modder niets meer zien.[9] Strik heeft op die manier een subversieve metafoor gevonden voor de waarneming: de figuur die alleen in onze voorstelling bestaat, zou nu ook in de fictieve thixotropie helemaal niets meer zien. Wij stellen ons een figuur voor die opeens door het bewegingsverloop (opnieuw denkbeeldig) onzichtbaar wordt. Het zien van deze figuur wordt tweemaal onmogelijk gemaakt: het kind is er niet, maar als het wel te zien zou zijn, dan zou het door de modder die op het scherm spat dadelijk onzichtbaar zijn in onze voorstelling. Het enig waarneembare is hier een toestand vóór het dramatische proces van een thixotropie.

De kunstenaar houdt zich al lange tijd met dit soort strategieën bezig. Strik kwam aan het einde van de jaren tachtig voor het eerst in de belangstelling met bestaande foto's van carnavalsvierders en van een dansende vrouw (*Mind Choral*, 1996) [5], die hij met kleurig geborduurde ornamenten en fijne patroontjes 'verfomfraaide'. 'Machinaal geweven bandstroken tegen het flanel van de ondergrond, een truttig gehaakt kleedje dat met de diamanten die het in zijn kern ontving een soort B-rol van psychedelische allure krijgt', schreef Wim Beeren over de danseres.[10] Wat ooit mooi leek, verschijnt nu ruw doorboord en door borduursels ontsierd, vooral de gezichten. Wat eigenlijk banaal leek, heeft nu een edele decoratie gekregen. Abstracte maar plastisch tastbare beeldtekens en gefotografeerde, tweedimensionale en ongrijpbare werkelijkheden gingen – zoals

The image of the motorcycle emerges, as it were, from the holes in the thread depiction. There is no child to be seen; you can only imagine one at most. If the motorcycle with the child's seat were to move (in the imagination), you could no longer see the imaginary child for all the mud that was splashing up.[9] Strik had found a subversive metaphor for perception: the figure that only existed in our imagination would no longer be visible in the imaginary process of thixotropy either. We imagine a figure, which suddenly becomes invisible (again, in the imagination) because of a process of movement. Seeing the figure is made doubly impossible. The child is not there, but if it could be seen, then the mud on the screen would immediately make it invisible in our imagination. All that can be perceived here is a situation before the dramatic process of thixotropy.

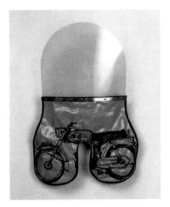

4 Berend Strik, *Thixotropy*, 1993

The artist has long employed strategies of this kind. He first came to public attention in the late 1980s, with his found photographs of carnival scenes and dancers, which he then "disimproved" by adding brightly embroidered ornaments and fine stitched designs. "Machine-woven strips against the flannel of the background, a dull crochet doily, given an undertone of psychedelic allure by the diamonds at its centre," Wim Beeren wrote about Strik's portrayal of a female dancer (*Mind Choral*, 1996) [5].[10] What once seemed beautiful has now been roughly pierced and distorted by stitched designs, particularly the faces. What actually seemed banal now has fine decoration. Abstract, but physically tangible images have entered into what alchemists referred to as a "chymical wedding" with photographed, two-dimensional and ungraspable realities. The living people in the photographs, who look stiff and frozen in the image, seem to have been killed by the embroidery needle, but then brought back to life with bright colours and designs. Here too, a slow process of reanimation has been at work. Warhol did the same with colours: his Marilyn Monroe, transferred from photograph to canvas, at first

THE INVIGORATED PICTURE BODIES OF BEREND STRIK

alchemisten het noemen – een 'chymische bruiloft' aan. De gefoto-
grafeerde levende mensen, die er op de foto star uitzien, lijken
met de borduurnaald gedood, en vervolgens met bonte kleuren en
patronen weer tot leven gewekt te zijn. Ook hier is een vertraagd
revitaliseringproces op gang gebracht. Warhol deed het met kleur:
zijn Marilyn Monroe, die hij van een foto op doek overbracht, leek
aanvankelijk een doods simulacrum.[11] Maar door haar haren stralend
geel en haar lippen knalrood te kleuren, werd haar glamourmasker
en daarmee haar beeltenis tot leven gebracht. Bij Strik gebeurt
dit met borduurwerk. Veraf en nabij, het aan- en het afwezige reiken
elkaar de hand. Ongetwijfeld hebben veel kunstenaars in de jaren
zestig en zeventig naar dit effect gestreefd, zoals bijvoorbeeld
John Baldessari, die kleurige vormen aanbracht op zijn op doek
geprinte foto's. Maar niemand ging zo rigoureus te werk als Strik
met zijn borduurnaald.

Volgens Striks esthetische overtuiging bevat het beeldlichaam iets
wat er uit moet komen, iets wat daarbinnen zat opgesloten, ver-
borgen en verdicht, en nu uit de openingen kan vloeien (zoals sap
uit een gebraden stuk vlees, bloed uit een lichaam, geur uit een
fles). De vrijgekomen stof van onze verbeelding was alleen maar
opgesloten om te worden bevrijd en een vertraagd proces op gang
te brengen – en wel een proces van thixotropie. Marcel Duchamp,
die zich graag bezighield met de werkelijkheid van het verborgene,
maakte een werk met een kluwen bindtouw tussen twee vierkante
metalen platen. Maar er was meer dan het materiële object alleen:
in een tekst op de bovenste plaat stond dat hij een geluid in de bal
had verstopt (*With Hidden Noise*, 1916). Het kunstwerk zou dus
moeten worden geschud om zijn ware natuur te bevrijden.[12] Achter
op de cover van het tijdschrift *View* verklaarde hij in 1945 dat er een
chymische bruiloft van een 'infra-mince' (iets flinterduns) zou plaats-
vinden wanneer de geur van net gedronken rode wijn uit de ene
mond zich zou vermengen met de geur van tabaksrook uit een andere
mond, wanneer twee mensen tegenover elkaar zitten. Op de voor-
kant van de cover prijkt dan ook een fles rode wijn waaruit damp
opstijgt.[13] Strik heeft affiniteit met deze ideeën, al is hij zich daarvan
misschien niet bewust. Iets wat uit het kunstwerk tevoorschijn komt,
moet zich mengen met de waarneming van de toeschouwer. Zijn
esthetiek is ook verwant met ideeën van de Duitse schrijver Klaus
Theweleit. Theweleit hield een lezing met de veelzeggende titel
'Overdracht, tegenoverdracht. Derde lichaam. De invloed van media
op de hersenen', waarin hij termen uit de kinderpsychologie gebruikte.
Hij sprak over 'containing' en 'gevulde tussenruimten' in het betref-
fende medium, waaruit via een 'membraan' bepaalde deeltjes konden
ontsnappen, die als golven trillen en de waarnemer treffen.[14] Als
dat gebeurt, ontwikkelen zich in de geest van de toeschouwer nieuwe
betekenissen, daar was hij zeker van. Fysieke, psychologische en
esthetische aspecten mengen zich hier met diepere betekenissen.

appeared to be just a deathly simulacrum.[11] But glorious yellow for her hair and bright red for her lips brought life to her glamorous mask and to her image. In Strik's work, this process occurs through embroidery. Far and near, absent and present, reach out to touch each other. Many artists since the 1960s and 70s have looked for ways to achieve this effect, including John Baldessari, who adds layers of colour to his photos printed on canvas. But no one has done it as powerfully with the embroidery needle as Berend Strik.

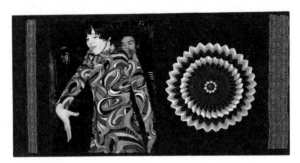

5 Berend Strik, *Mind Choral*, 1996

Strik's aesthetic conviction is that the picture body contains something that must come out, something that was locked away within, hidden and compressed, and which can now flow out of the openings (like juice from a roast joint of meat, blood from a body, scent from a bottle). The substance released from our illusion was only locked within so that it could be freed and set in motion a slow process, a process of thixotropy. Marcel Duchamp, who was fascinated by the reality of the hidden, created a ball of string and placed it between two square brass plates. However, it was more than just the physical object: he also included a text on one of the plates, claiming that he had enclosed a noise within the ball of string (*With Hidden Noise*, 1916). You had to shake the work of art in order to free its true nature.[12] In 1945, Duchamp declared on the back cover of the magazine *View* that the chymical wedding of an *infra-mince* (infra-thin) occurs when, for example, the scent of a recently enjoyed glass of wine mixes with the scent of tobacco. The front cover of the magazine, also designed by Duchamp, features a bottle of red wine with steam rising from the neck.[13] Strik shows affinity with these ideas, but perhaps without knowing it. What comes out of the work of art must mix with the perception of the viewer. His aesthetic also bears similarities with some of the thoughts of German author Klaus Theweleit, who, in a lecture with the significant title of "Transmissions, Countertransmissions. Third Body. On the changes in the brain through the media", borrowed notions from child psychology and referred to "containing" and "filled spaces" in the medium, out of which certain particles could emerge through a "membrane", vibrating like waves and

THE INVIGORATED PICTURE BODIES OF BEREND STRIK

Ook een 'atmosfeer' kan (uit)vloeien. Een atmosfeer is geen eigenschap van een voorwerp (zoals een karakter), maar iets wat je meent te bespeuren.[15] Natuurlijk kun je het alleen aanvoelen, want het is ongrijpbaar. Maar Strik schijnt het daar niet mee eens te zijn. Misschien is dat wel de reden dat hij iets voor de tastzin aan zijn werken toevoegt: iets wat eigenlijk ongrijpbaar is, wil hij tastbaar en bevattelijk maken. Berend Strik staat op vertrouwde voet met de sfeer van de foto's waarmee hij aan het werk is – bijvoorbeeld van zijn reizen naar Afrika en Israël of alleen maar van stadsdeel Nieuw Sloten [6] aan de rand van Amsterdam. Dit werkproces omvat meerdere stadia. Eerst maakt hij de foto's – geen hoogglansfoto's maar ook geen snapshots. Ze zijn niet opvallend mooi, maar het zijn ook geen snelle kiekjes, alleen gemaakt om te bewijzen dat iemand ergens geweest is. Striks opnamen tonen stille hoekjes van onopvallende gebouwen, markten en landschappen met of zonder mensen – plekken die normaal gesproken aan de aandacht ontsnappen. Na de meer 'bonte' periode van zijn borduurwerken uit de jaren negentig werd zijn werk zachter en ingetogener.

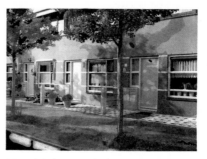

6 Berend Strik, *Nieuw Sloten*, 2008

Al het opstandige in zijn kunst is aan banden gelegd. In het tweede stadium van het werkproces dekte Strik weer partijen af met gekleurd gaas of organza en stikte de randen daarvan vast. De hemel, een hoek met huizen of een paar boombladeren zijn op die manier met kleur verlevendigd, al zijn het vaak gedekte tinten, die goed passen bij de atmosfeer van de foto's en de verstilde taferelen. Gezichten verdwijnen onder een stukje stof. Het is alsof hij al bordurend de stemming uit de werkelijke beelden tevoorschijn haalt. De foto's met hun applicaties hebben een levendige uitstraling, alsof hun ware zijn van binnen naar buiten is gehaald, en verplaatst is naar een nieuw medium, een nieuwe context en 'een veranderd leven'. Hiermee is geen mythisch leven bedoeld, maar veeleer een leven in een nieuw beeldtijdperk.

Afgestorven of verlevendigd, stil of vol spanning, vlak of ruimtelijk – Strik houdt ervan, beide kanten van een dichotomie gelijktijdig in beeld te brengen. Dit is een leidraad in zijn werk. Dat geldt ook

hitting the observer.[14] As soon as they do so, new meanings obviously develop in the viewer's mind, he argued. The physical, psychological and aesthetic merge here with deeper meaning.

The "atmospheric" is something else that can flow. This is not a characteristic of an object as such, but something that we perceive.[15] The atmospheric can of course only be sensed, and not grasped. However, Strik does not appear to accept this as a fact. This is probably why he adds something for the sense of touch to his works, so that we can grasp even something that is not really tangible. Strik is on very familiar terms with the atmosphere of the photographs he works with, such as those of his travels through Africa and Israel or merely of the district of Nieuw Sloten [6] on the outskirts of Amsterdam. His work process occurs in several stages. First he takes his photographs. These are not glossy pictures, but they are not just casual snapshots either. They are neither overpoweringly beautiful, nor are they quick snaps to prove that you were there. Strik's photographs depict quiet corners of unremarkable buildings, markets or landscapes with and without people, places that usually receive no attention. Following the more "colourful" phase of his embroidered works in the 1990s, he has moved on to a much gentler, more reserved form of art, in which the rebellious has been tamed. In the second phase of work, Strik covers some sections of the image with coloured gauze or organza, which he sews along the edges, using colour to bring to life the sky, the corner of a building or a few leaves of a tree, although he often employs muted shades to match the mood of the photographs and their quiet scenes. Faces disappear and are replaced by a patch of fabric. It is as though the process of embroidery has released the atmosphere from the actual views. These appliqué photographs have a vibrant atmosphere, as if their true nature has turned outward rather than inward – towards a new medium, a new context and a "changed life". This does not imply some mythical sort of life, but instead a new life for the picture in a different period of time.

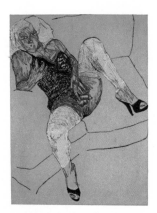

7 Berend Strik, *She-Male*, 1992

THE INVIGORATED PICTURE BODIES OF BEREND STRIK

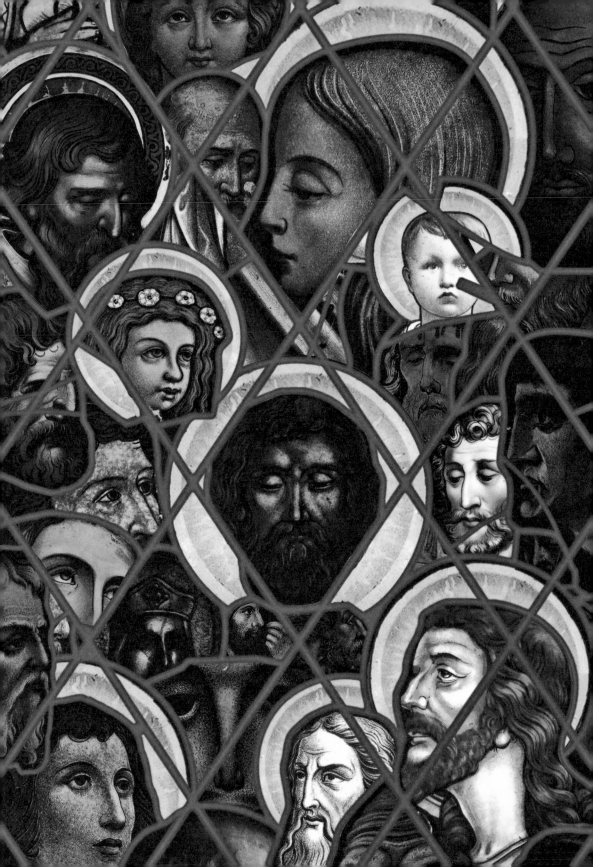

Dead or newly invigorated, still or atmospherically charged, two dimensions or three: Strik loves to present simultaneous dualisms. This is a central theme of his art. The same is true of the opposition of holy–unholy. His early works display this contrast in a most dramatic way, as in, for example, Strik's porno pictures of transvestites with open mouths above penises that are no longer present (they have been cut out of the picture), in contrast with a depiction of singing angels from the Ghent altar (*She-Males* series, 1992) [7, p. 150]. Such are the sublime and a-sublime twists and turns of Strik's imagination. His performance in Utrecht combined Richard Wagner's most gentle and sacred music for *Parsifal*, his "Bühnenweihfestspiel" (literally, stage-consecrating festival play), with heavy drum and techno beats and the mournful contortions of a young man standing on a pile of old car tyres (*Ne Pas Parsifal, de UNA*, Festival aan de Werf, Utrecht, 1995) [9]. Strik loves the tragi-comic, even, or especially, in connection with the juxtaposition of holy–unholy.

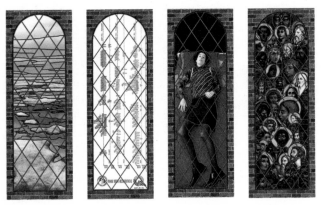

8 Berend Strik & Hans van Houwelingen, stained-glass windows in the Paradiso, Amsterdam: *Nature*, 2009, *DNA*, 2003, *Death*, 2006, *Faith*, 2008

The stained-glass windows that he created in 1992 with Hans van Houwelingen at the Paradiso music venue in Amsterdam, a former church, depict banal everyday themes of our society in its sublime moments: The Mother (as a pregnant businesswoman), Nature, Creation (in the form of the cloned sheep Dolly), Marriage (a gay couple), DNA, Faith, Death (dying ritual of a muscular dystrophy patient) [8].[16] In this way of thinking, but not in his formal strategy, Strik is taking up themes from Joseph Beuys, whose work he got to know during his youth in Nijmegen. One of Strik's photographs features a small toy rabbit, ears pointing skywards, sitting on a cross of wooden toy railway tracks, while, in the background, the viewer can just about make out a boy pointing one finger up at the heavens as though by chance. The shape of the finger resembles the rabbit's ears (*God is Reading a Book*, 2007) [11]. For Beuys, the rabbit is a

voor de tegenstelling profaan-sacraal. In zijn vroege werken hanteert hij shockeffecten, wanneer hij bijvoorbeeld pornofoto's van travestieten met open monden boven niet meer aanwezige (uitgeknipte) penissen combineert met de afbeelding van de zingende engelen van het Gentse altaar (serie *She-Males*, 1992) [7, p. 151].

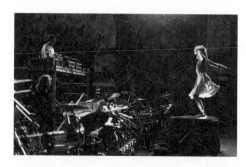

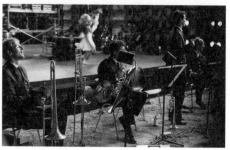

9 Berend Strik, *Ne Pas Parsifal*, Festival a/d Werf, Utrecht 1995

Zo asubliem/subliem wentelen en keren de verbeeldingen van Strik. In zijn performance in Utrecht combineerde hij Richard Wagners zachtste, meest gewijde muziek voor het 'Bühnenweihfestspiel' *Parsifal* met harde technobeat en de droefgeestige capriolen van een jongeman die op een stapel oude autobanden stond (*Ne Pas Parsifal, de UNA*, Festival aan de Werf, Utrecht 1995) [9]. Strik is dol op het tragikomische, zelfs – en bij voorkeur – in het dualisme heilig– onheilig. Ook de glas-in-loodramen in de voormalige kerk Paradiso in Amsterdam, waaraan hij vanaf 1992 samen met Hans van Houwelingen werkte, verbeelden banale alledaagse maatschappelijke onderwerpen in hun sublieme momenten: *De Moeder* (een hoogzwangere carrière-vrouw), *De Natuur, De Schepping* (aan de hand van het gekloonde schaap Dolly), *Het Huwelijk* (van een homopaar), *DNA, Het Geloof* en ten slotte *De Dood* (het stervensritueel van een spierpatiënt) [8].[16] In zijn manier van denken, maar niet in zijn formele strategie grijpt Strik terug op thema's van Joseph Beuys, wiens werk hij als jongeman in Nijmegen leerde kennen. Op een van Striks foto's zien we een klein speelgoedhaasje met oren die naar de hemel wijzen. Voor hem liggen stukken speelgoedrails die een kruis vormen, terwijl

symbol of the human being, who burrows into matter (including the matter of the mind), darting over wide steppes from East to West and crossing through different cultures on the way. In old Egyptian symbolism, the rabbit represents the creator, as, for example, in the temple of Karnak. Strik appears to attach less weight to this symbol, quoting it almost *en passant*. Of course, he has also used his appliqué techniques to bring new life to his rabbit photograph and its message.

Like Beuys, Strik is interested in the life of the weaker members of society. Beuys incorporated the theme of thalidomide victims into a work,[17] using art to generate attention for this issue, in a move that was typical of his concept of "Social Sculpture". Similarly, Strik has worked with a pair of American twins, the Huntey sisters, Claudia and Carla, who both suffer from Tourette's Syndrome and are unable to coordinate their movements. They constantly have to jump up and down, alternately, as though drumming. Strik, who has drummed himself and had already filmed a video portrait of three handicapped people,[18] decided to visit the sisters at home. In 2004, he incorporated his photographs of the girls into his model of the *Tourette House* [10], which he designed for them. The viewer is naturally reminded of the French monastery of La Tourette, built by Le Corbusier in 1960. Seen in this way, Strik's small pavilion has the appearance of a sacred place for a worldly reality.

10 One Architecture & Berend Strik, *House of Hearts*, 2002, Municipal Acquisitions 2002, Stedelijk Museum Amsterdam

Strik does indeed see some similarities between his art and the constructions of contemporary architects. He has worked with Matthijs Bouw and Joost Meeuwissen on an architectural project, frequently discussed issues with Rem Koolhaas[19] and the connections with the architectural group One Architecture are intensified.[20] Following the many projects with architectural elements that Strik has designed since 1993 (in which auto-erotic aspects predominate, reminding the viewer of Duchamp's *Large Glass*), he is about to carry out his first project with One Architecture in Deventer [12].

THE INVIGORATED PICTURE BODIES OF BEREND STRIK

op de achtergrond vaag zichtbaar een kruipende jongen nonchalant
één vinger in de lucht steekt. In zijn vorm lijkt de vinger op de oren
van de haas (*God is Reading a Book*, 2007) [11]. De haas respectie-
velijk het konijntje symboliseert voor Beuys de mens die zich in de
materie (ook die van de geest) ingraaft of over uitgestrekte steppen
kriskras van oost naar west rent (en daarbij verschillende cultuur-
gebieden doorkruist). In de symboliek van het oude Egypte staat de
haas voor de schepper, zoals bijvoorbeeld in de tempel van Karnak.
Strik schijnt echter niet zo zwaar te tillen aan dit symbool, hij citeert
het bijna terloops. Vanzelfsprekend heeft hij ook deze hazenfoto
en de daarmee verbonden betekenissen met zijn applicaties 'nieuw
leven' ingeblazen.

11 Berend Strik, *God is Reading a Book*, 2007

Net als Beuys is hij begaan met het lot van de zwaksten in de
samenleving. Terwijl Beuys het motief van het softenonkind in een
sculptuur verwerkte om dit thema via de kunst onder de aandacht
te brengen (typerend voor Beuys' idee van de 'sociale plastiek'),[17]
zocht Strik de Huntey-sisters op, de Amerikaanse tweeling Claudia
en Carla die aan het Tourettesyndroom lijden en hun bewegingen
niet kunnen controleren. Ze moeten voortdurend omhoog springen,
de een vlak na de ander, alsof zij trommelen. Strik, die zelf gedrumd
heeft, en eerder een videoportret had gemaakt van drie gehandi-
capten,[18] besloot de zusters thuis op te zoeken. In 2004 verwerkte
hij enkele foto's van de meisjes in een maquette van het voor hen
ontworpen Tourettehuis [10]. Onwillekeurig moet de toeschouwer
daarbij aan het Franse klooster La Tourette denken, dat Le Corbusier
in 1960 bouwde. Zo beschouwd verschijnt Striks kleine paviljoen
als een sacraal oord voor een profane werkelijkheid.

En inderdaad ziet Strik overeenkomsten tussen zijn eigen werk
en dat van hedendaagse architecten. Samen met Matthijs Bouw
en Joost Meeuwissen ontwikkelde hij een architectonisch project, hij
voerde regelmatig gesprekken met Rem Koolhaas[19] en de contacten
met architectengroep One Architecture zijn geïntensiveerd.[20] Na de
vele projecten met architectonische elementen die Strik vanaf 1993
ontwikkelde (vol auto-erotische toespelingen die aan *The Large Glass*

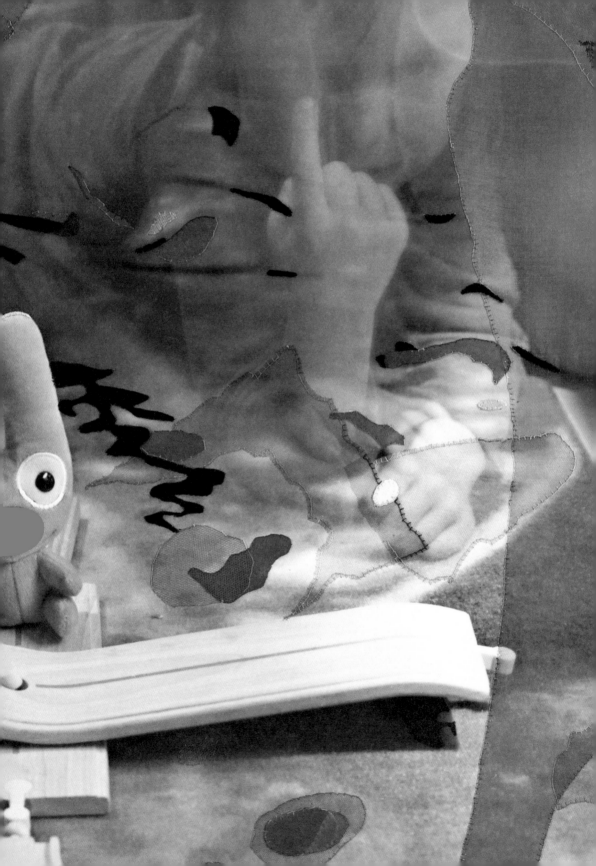

van Duchamp herinneren) zal hij nu voor het eerst een architectuur-project met One Architecture uitvoeren, en wel in Deventer [12]. Het plan is om een voormalig klooster te 'doorsnijden' met een betonnen wand en bont gekleurde glas-in-loodramen. Strik zegt hierover: 'Wel denk ik dat het samenwerken met One Architecture een thixotropische ervaring is. Zowel zij als ik hebben een eigen manier van werken. Echter wanneer de twee krachten samenkomen worden beide vloeibaar en vermengen de krachten zich tot een bijzondere samenwerking. In plaats van een (schijnbaar) rechtlijnige ontwikkeling is er een combinatie, een naast elkaar en een weder-zijdse doordringing van "autonome kunst" en architectonische activiteiten. De borduurwerken blijven belangrijk. In geconcen-treerde vorm stellen ze mij in staat om textuur, beeld, materialiteit en het virtuele tegen elkaar uit te spelen. Het borduren stuwt een beeld naar een omslagpunt waar de voorstelling ervaring wordt.'[21]

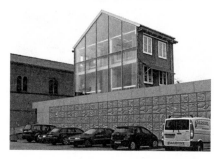

12 One Architecture & Berend Strik, St. Jozef Monastery, Deventer, 2009

De penetratie van het beeldlichaam is geen doel op zichzelf, in de betekenis van een esthetisch moment suprême. Het gaat er om een omslag van krachten te bewerkstelligen en de toeschouwer een daad van liefde te laten ervaren. Blijkbaar worden aan dit 'transfer', dat op een levenloos kunstwerk of een gebouw plaatsvindt, telepa-thische krachten toegeschreven. Filosofisch gezien wordt sinds de jaren tachtig zo'n proces via de katalyserende werking van een niet-levend medium inderdaad goed mogelijk geacht.[22] In de werken van Strik kunnen zulke krachten waargenomen en ontraadseld worden.

1 Inge Baxmann, *Die Feste der Französischen Revolution. Inszenierung von Gesellschaft als Natur*, Weinheim/Bazel 1989, p. 49–50, 91–92 en p. 148 noot 312.
2 Friedrich Weltzien, *E.W. Nay. Figur und Körperbild. Kunst und Kunsttheorie der vierziger Jahre*, Berlijn 2003, p. 283.
3 Bijvoorbeeld Lucio Fontana, *Concetto spaziale*, 1964. Afb. in: Gabriele Huber, 'Lucio Fontana: taglio', in: Christoph Geissmar-Brandi, Eleonora Louis (red.), *Glaube, Hoffnung, Liebe, Tod*, tent.cat. Kunsthalle/Graphische Sammlung Albertina, Wenen 1995, p. 157.

They are planning to "cut through" a former monastery, installing a concrete wall and stained-glass windows. Strik says, "I certainly believe that working with One Architecture is a thixotropic experience. They have their own way of working, as do I. However, when the two forces combine, they both become fluid and blend together, forming an outstanding collaboration. Instead of an apparently linear development, there is a combination, a juxtaposition and mutual penetration of 'autonomous art' and architectural activities. The embroidery work is still important. In a concentrated form, it allows me to play texture, image, materiality off against each other. Embroidery propels an image to a turning point, where the depiction becomes experience."[21] The penetration of the picture body is not an end in itself, in the sense of an aesthetic moment of fulfilment, but is about redirecting forces and creating an act of love for the viewer. There are apparently telepathic forces at work in this transfer, which takes place via a lifeless work of art or a building. Philosophically speaking, such a process through the catalytic effect of a non-living medium has been viewed as possible since 1981.[22] In Strik's works, we can perceive and decipher these forces.

1 Inge Baxmann, *Die Feste der Französischen Revolution: Inszenierung von Gesellschaft als Natur*, Weinheim/Basel 1989, pp. 49–50, 91–92 and p. 148 footnote 312.

2 Friedrich Weltzien, *E.W. Nay: Figur und Körperbild: Kunst und Kunsttheorie der vierziger Jahre*, Berlin 2003, p. 283.

3 For example, Lucio Fontana, *Concetto spaziale*, 1964. Illustration in: Gabriele Huber, 'Lucio Fontana: taglio', in: Christoph Geissmar-Brandi, Eleonora Louis (eds), *Glaube, Hoffnung, Liebe, Tod*, exh. cat. Kunsthalle/Graphische Sammlung Albertina, Vienna 1995, p. 157.

4 Wassily Kandinsky, *Über das Geistige in der Kunst*, (Munich 1912) Bern 1952, p. 139ff ('Schlußwort').

5 A good example can be seen at the Metropolitan Museum in New York: *Power figure* (Nkisi N'Kondi) from the Congo, second half of the 19th century.

6 The catalogue *Glaube, Hoffnung, Liebe, Tod* (see note 3) features mainly Ecce Homo depictions and discusses the late-medieval and modern significance of the image.

7 Cf. Helge Meyer, *Schmerz als Bild: Leiden und Selbstverletzung in der Performance Art*, Bielefeld 2008, p. 232 (about the victim).

8 According to Wikipedia: "the property of some non-Newtonian pseudoplastic fluids to show a time-dependent change in viscosity; the longer the fluid undergoes shear stress, the lower is its viscosity." The term "thixotropy" was coined by Herbert Freundlich, pioneering colloid chemist.

9 *Rendez-vous provoqué*, exh. cat. Musée National d'Histoire et d'Art, Luxembourg/Stedelijk Museum De Lakenhal, Leiden 1994, ill.

10 Quote and illustration in Wim Beeren, *Groei in de collectie Peter Stuyvesant*, [Zevenaar] 1997, n.p.

11 Andy Warhol, *Marilyn Monroe (Twenty Times)*, 1962. Illustration in Geissmar-Brandi and Louis (eds) (see note 3) p. 409. On the simulacrum: Cf. Jean Baudrillard, *De la séduction*, Paris 1979.

12 Seymour Howard has argued that Duchamp wanted, on the basis of homophony, to suggest a connection between the word "noise" and "naos", the holiest part of the temple in Greek antiquity. In: "Hidden Naos: Duchamp Labyrinths", *Artibus et Historiae* Vol. 15, No. 29 (1994), pp. 153–180.

4 Wassily Kandinsky, *Über das Geistige in der Kunst*, (München 1912) Bern 1952, p. 139 e.v. ('Schlußwort').
5 Een goed voorbeeld hiervan bevindt zich in het Metropolitan Museum in New York: *Power figure* (Nkisi N'Kondi) uit Congo, tweede helft negentiende eeuw.
6 De catalogus *Glaube, Hoffnung, Liebe, Tod* (zie noot 3) gaat voornamelijk over ecce homo-voorstellingen in hun laatmiddel-eeuwse en moderne betekenissen.
7 Vgl. Helge Meyer, *Schmerz als Bild. Leiden und Selbstverletzung in der Performance Art*, Bielefeld 2008, p. 232 (over het offer).
8 Volgens Wikipedia: de eigenschap van een niet-newtoniaanse vloeistof, waarbij de viscositeit bij een constante schuifspanning door de tijd afneemt. (Dan wordt de vloeistof weer stijf.) Het begrip thixotropie (of tixotropie) is afkomstig van Herbert Freundlich, een van de grondleggers van de colloïdchemie.
9 *Rendez-vous provoqué*, tent. cat. Musée National d'Histoire et d'Art, Luxemburg/Stedelijk Museum De Lakenhal, Leiden 1994, afb. z.p.
10 Citaat en afb. in: Wim Beeren, *Groei in de collectie Peter Stuyvesant*, [Zevenaar] 1997, z.p.
11 Andy Warhol, *Marilyn Monroe (Twenty Times)*, 1962. Afb. in: Geissmar-Brandi en Louis (red.) (zie noot 3), p. 409. Zie over het simulacrum: Jean Baudrillard, *De la séduction*, Parijs 1979.
12 Seymour Howard opperde zelfs dat Duchamp het woord 'noise' vanwege de klankverwantschap in verband bracht met 'naos', zoals in de Griekse Oudheid het heiligste, centrale deel van een tempel werd genoemd. Seymour Howard, 'Hidden Naos. Duchamp Labyrinths', *Artibus et Historiae* 15 (1994) 29, p. 153–180.
13 'Quand la fumée de tabac sent aussi de la bouche qui l'exhale, les deux odeurs s'épousent par infra-mince.' Duchamp stopte zijn notities over 'infra-mince' in 1945 in zijn *White Box* (1967), maar hij bezigde dit neologisme al vanaf 1935.
14 Klaus Theweleit, *Übertragung, Gegenübertragung. Dritter Körper. Zur Gehirnveränderung durch die Medien*, Keulen 2007, p. 15–17. Opvallend is Theweleits gebruik van de term 'membraan' voor een permeabele plaats waar de media samenkomen – een term die doet denken aan Stephen Hawkings begrip 'braan' voor de permeabele plaats waar twee universa samenkomen. Zie Stephen Hawking, *The Universe in a Nutshell*, New York 2001.
15 Gernot Böhme, *Atmosphäre. Essays zu einer neuen Ästhetik*, Frankfurt/M. 1995.
16 Saskia du Bois, 'Gezocht: man of vrouw die euthanasie gaat plegen', *de Volkskrant* 20 juni 2004; Kamilla Leupen, 'Moderne moraal in glas-in-lood gevat', *Het Parool* 31 december 2001.
17 Joseph Beuys, *Infiltration Homogen für Konzertflügel. Der grösste Komponist der Gegenwart ist das Contergankind*, 1966.
18 *The Wondrous*, videofilm van Berend Strik en Janica Draisma, 1997. Eerst stellen de personen zich voor, met hun motorische tic. Maar dan komt het tot een gebaar van liefde. Strik werd tot dit werk geïnspireerd door het boek van J.H. Plokker, *Geschonden beeld. Beeldende expressie bij schizophrenen*, Den Haag/Parijs 1963.
19 Volgens *Het Parool* 6 november 1997.
20 *One* Architecture! One Architecture/The Netherlands (DD, Design Document Series 18), Seoul 2006.
21 E-mail aan de auteur, 13 november 2008.
22 Jacques Derrida beschreef hoe ook van een briefkaart telepathie kan uitgaan naar de lezer, zie 'Télépatie', *Furor* 1981 nr. 2, p. 5–41.

13 "Quand la fumée de tabac sent aussi de la bouche qui l'exhale,
 les deux odeurs s'épousent par infra-mince." (When tobacco smoke
 also smells of the mouth that exhales it, the two odours are married
 by infra-thin.) Duchamp placed his 1945 notes on the "infra-mince"
 in his *White Box* (1967), but had employed this neologism since 1935.

14 Klaus Theweleit, *Übertragung, Gegenübertragung: Dritter Körper:
 Zur Gehirnveränderung durch die Medien*, Cologne 2007, pp. 15–17.
 An interesting point is Theweleit's use of the term "membrane"
 for the permeable place where two mediums come together, a term
 that is reminiscent of Stephen Hawking's "brane" for the permeable
 place where two universes meet. In: *The Universe in a Nutshell*,
 New York 2001.

15 Gernot Böhme, *Atmosphäre: Essays zu einer neuen Ästhetik*,
 Frankfurt/M. 1995.

16 Saskia du Bois, "Gezocht: man of vrouw die euthanasie gaat
 plegen", *de Volkskrant* 20 June 2004; Kamilla Leupen, "Moderne
 moraal in glas-in-lood gevat", *Het Parool* 31 December 2001.

17 Joseph Beuys, *Infiltration Homogen für Konzertflügel. Der grösste
 Komponist der Gegenwart ist das Contergankind*, 1966.

18 *The Wondrous*, video film by Berend Strik and Janica Draisma,
 1997. The film starts with the characters introducing themselves
 and their handicaps and develops into something beautiful.
 Strik was inspired by the book by J.H. Plokker, *Geschonden beeld:
 Beeldende expressie bij schizophrenen*, The Hague/Paris 1963.

19 *Het Parool* 6 November 1997.

20 *One Architecture!: One Architecture/The Netherlands* (DD, Design
 Document Series 18), Seoul 2006.

21 E-mail to the author, 13 November 2008.

22 Jacques Derrida discussed how telepathy can reach a reader
 through a postcard. In: "Télépatie", *Furor* 1981 no. 2, pp. 5–41.

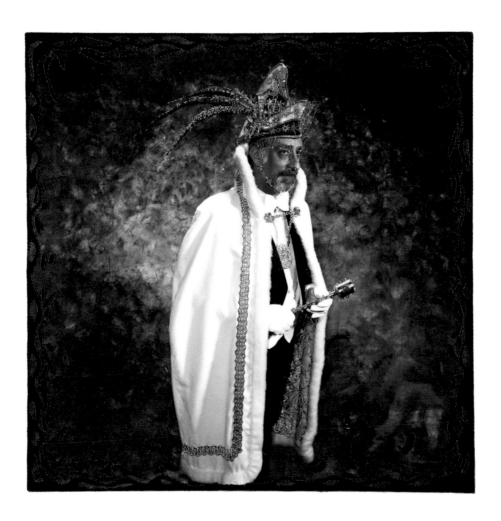

Prins Willem I, 2005

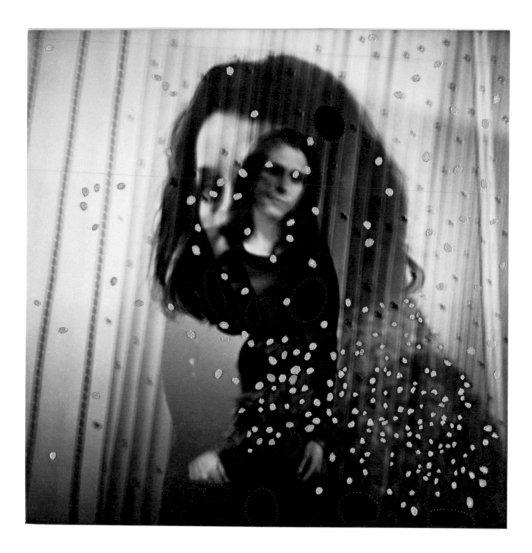

I Dreamed in a Dream, 2005

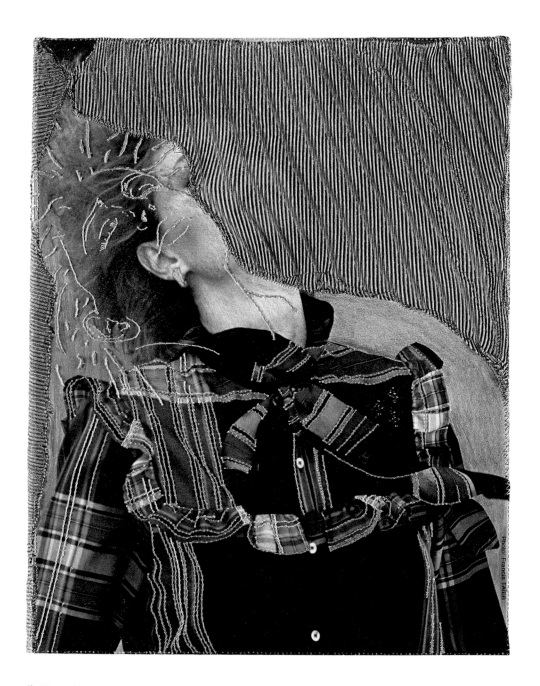

She Moves, 2003–2004

The Man Who Went into a Flower, 2007

D.R.U., 2008 (detail)

Event Space, Control Space, 2008

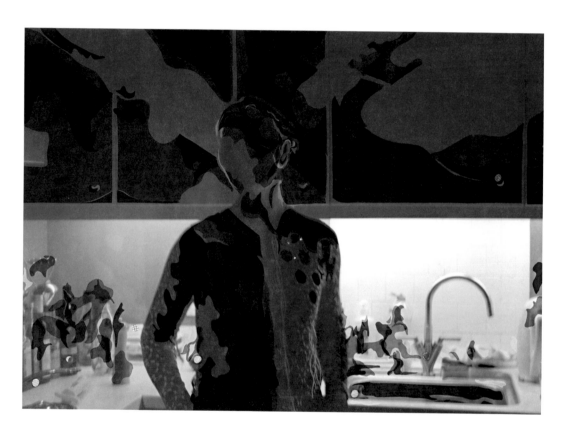

Inside Outside, 2008

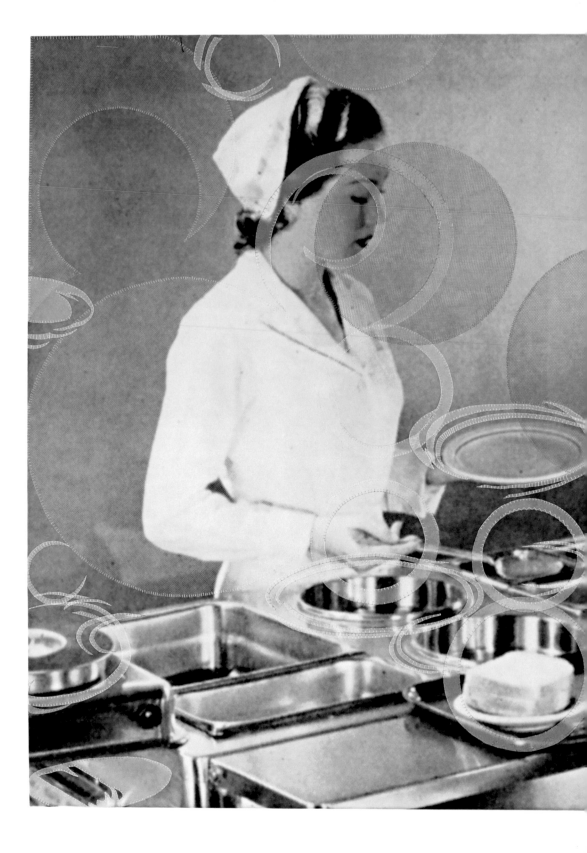

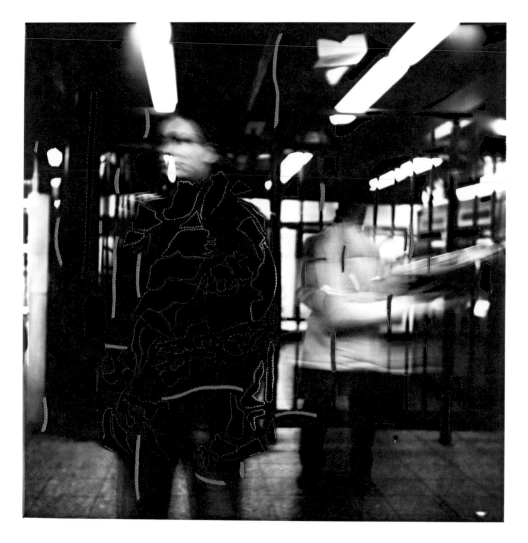

In a circle I wait. I do not doubt to meet you again, 2005

p. 56–57: *Nurse*, 2007

Bold Aberration, 2005

Sketch for Territory, 2006
Smoke, China, Mies, 2006

Lascivious, Shadow and Light, 2005 (detail)

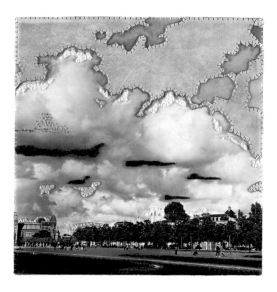
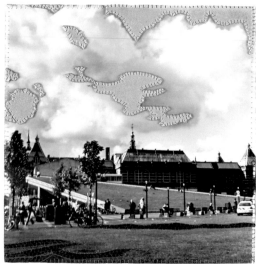

Sky and the Rijksmuseum, 2005
Donkey's Ear and the Stedelijk, 2005

Sparkle Motion, 2006

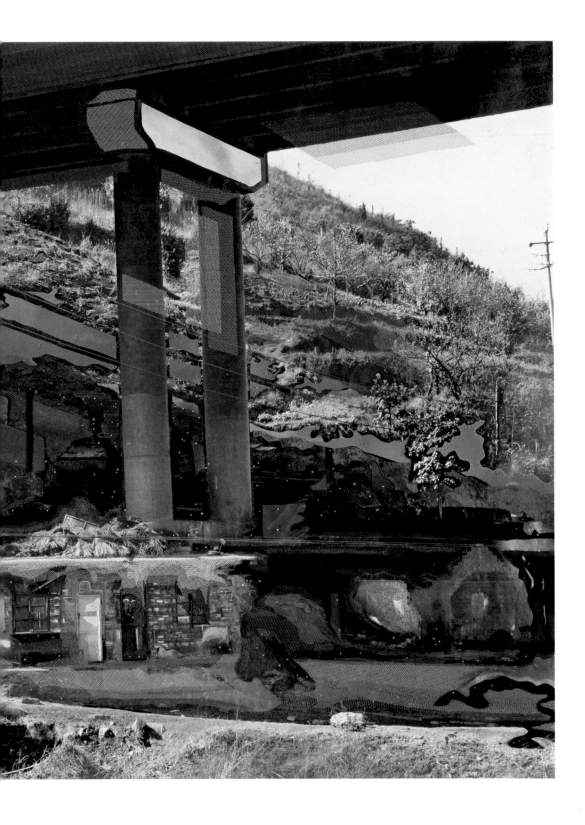

Extort, 2006

p. 64–65: *(Un)constructed Architecture*, 2009

Natural Order, Architecture, 2006

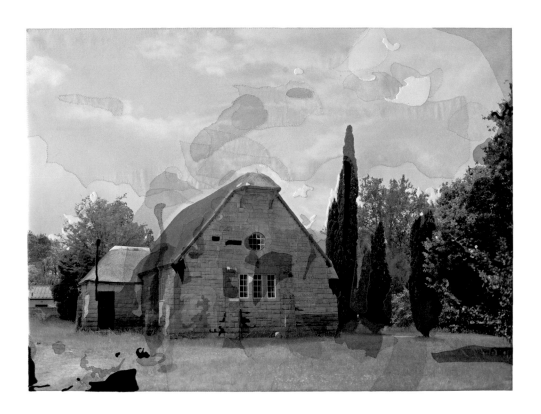

One-Eyed Architecture, 2006
A Design for a
De-Architecture Barn, 2006

East-Netherlands, Rural Dutch
Architecture, 2004 (detail)

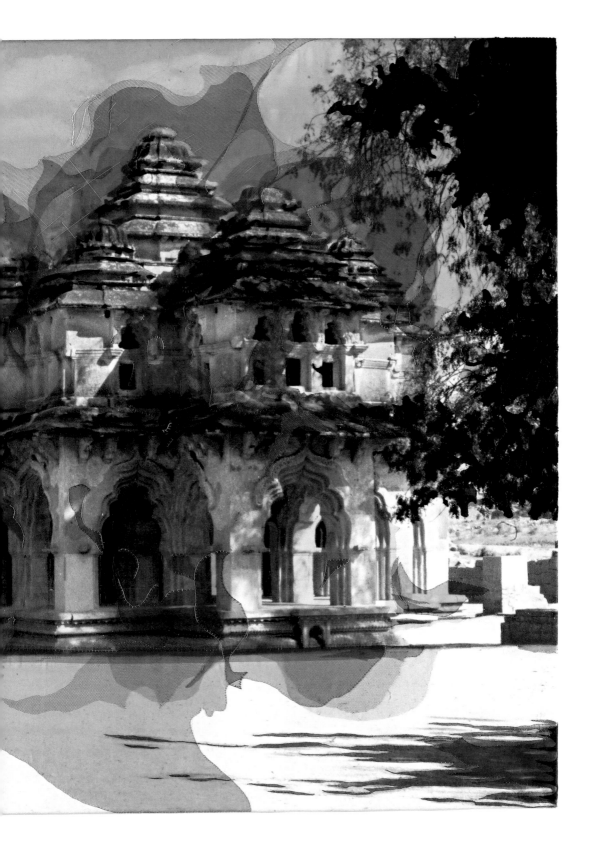

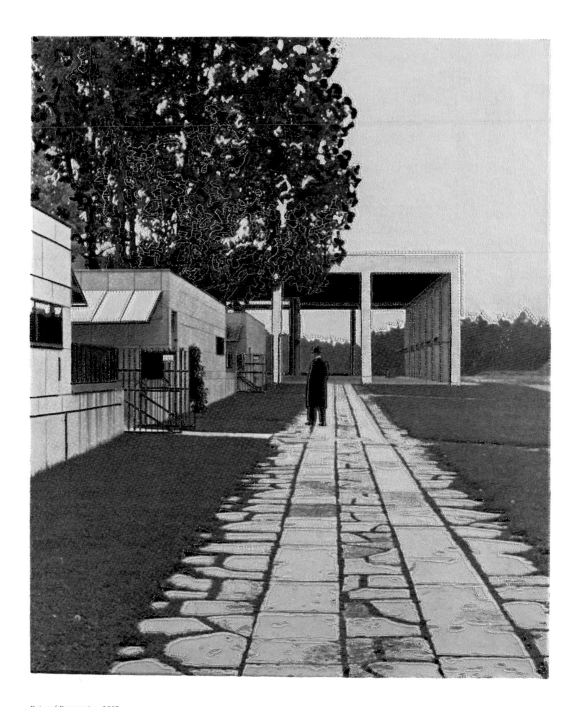

Pairs of Perspective, 2005

p. 70–71: *Entrance*, 2007

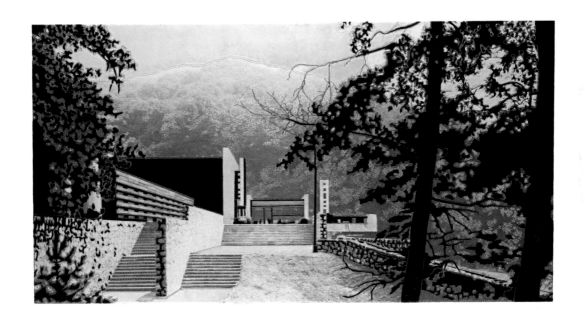

Tumbled City, 2005

Stitched Family House Symmetry, 2005

Amsterdam Zuid-Oost, 2007 (detail)

p. 74–75: *Franschhoek Landscape*, 2007

Mercedes, 2007

p. 78–79: *Cottage in a Colonial Style,* 2005

verb to have
Present tense
I have
you have
she has
he has
we have
you have
they have

a, a, a
adama
alas
sana;
Adama à
une man-
gue,
la mangue

Alassane
à un
poisson
le poisson

Amala
à de l'ar-
doise

Aantekeningen bij het werk van Berend Strik

Gertrud Sandqvist

Verveling is een warme, grijze stof, met aan de binnenkant een voering van glanzende zijde met de prachtigste kleuren. Dit is de stof waarin we ons wikkelen als we dromen. We voelen ons thuis in de kronkelingen van de voering. De slaper ziet er echter saai en grijs uit in z'n omhulsel. En als hij weer wakker is en z'n droom wil vertellen, komt meestal alleen die saaiheid over. Want wie kan er in één keer de voering van de tijd binnenstebuiten keren? Dat is namelijk wat het vertellen van dromen inhoudt. Dat gaat ook op voor de passages – constructies waarin we als in een droom de levens van onze ouders en grootouders herleven, zoals een embryo in de baarmoeder het leven van een dier herleeft. In zulke omgevingen kabbelt het bestaan voort, net als de gebeurtenissen in een droom. Flaneren heeft dezelfde ritmiek als deze sluimertoestand. In 1839 waren schildpadden ineens een rage in Parijs. Het is goed voorstelbaar dat de modieuze types die wilden rondslenteren in schildpaddentempo zich meer thuis voelden in de passages dan op de boulevards. / Flaneur/.

(Walter Benjamin, *Das Passagenwerk*, D2a,1)

Deze overpeinzing van Walter Benjamin beschrijft z'n eigen dilemma ten aanzien van de labyrintische uitholling in Parijs in de negentiende eeuw, 'het collectieve onderbewuste van de moderne tijd', maar beschrijft ook wat het voor veel kunstenaars betekent om kunst te maken. Ik denk dat dit bij uitstek geldt voor het werk van Berend Strik. Bij de geborduurde foto's lijkt het of hij de kleurrijke

Some Notes on the Work of Berend Strik

Gertrud Sandqvist

*Boredom is a warm grey fabric lined on the inside with the most
lustrous and colourful of silks. In this fabric we wrap ourselves
when we dream. We are at home then in the arabesques of
its lining. But the sleeper looks bored and gray within his sheath.
And when he later wakes and wants to tell of what he dreamed,
he communicates by and large only this boredom.
For who would be able at one stroke to turn the lining of time
to the outside? Yet to narrate dreams signifies nothing else.
And in no other way can one deal with the arcades – structures
in which we relive, as in a dream, the life of our parents
and grandparents, as the embryo in the womb relives the life
of animals. Existence in these spaces flows then without accent,
like the events in dreams. Flânerie is the rhythmics of
this slumber. In 1839, a rage for tortoises overcame Paris.
One can well imagine the elegant set mimicking the
pace of this creature more easily in the arcades than on
the boulevards. / Flâneur/.*

(Walter Benjamin, *The Arcades Project*, D2a, 1)

This note by Walter Benjamin describes his own predicament
in relation to the labyrinthine excavation of Paris in the nineteenth
century, "the collective unconscious of modernity", but also what
it means to a lot of artists to make art. In particular I think this
holds true in relation to the work of Berend Strik. In his stitched
photographs he seems to want to wrap the colourful silk lining

zijden voering van de droom om de werkelijkheid wil wikkelen, waardoor hij het tafereel inlijft in zijn droom, in zijn fantasiewereld. Het is een riskante en enigszins agressieve daad.

Er bestaat een anekdote over de filosoof Søren Kierkegaard toen hij vier jaar oud was. Tijdens het eten werd hem gevraagd wat hij later wilde worden en hij antwoordde: een vork. De uitleg was: 'Dan kan ik alles "vorken" wat op tafel staat!'

Het beeld van de vork die alles wat hij wil hebben opprikt, laat zien wat de blik doet: vastprikken en vasthaken, en bij Berend Strik wordt dat: alles wat hem boeit vaststikken, inlijven.

Dit is ook wat de westerse blik doet als hij geconfronteerd wordt met een andere levensstijl of een vreemd continent. De koloniale blik 'vorkt' deze mannen, vrouwen, kinderen, landschappen en wat hij maar tegenkomt, met een onverzadigbare honger. Het gaat allemaal om verlangen en, volgens Benjamin, om de wens naar een rustig voortkabbelend bestaan.

In de negentiende-eeuwse passages was het de handelswaar die een magisch licht wierp op de werkelijkheid en er een droom van maakte. Dit mechanisme werkt vandaag de dag nog precies zo, niet alleen in de reclamewereld, maar ook in de beelden waarmee de wereld in de media wordt voorgesteld. De wereld is tot handelswaar geworden, en Strik is gefascineerd, in de ban, zoals een flaneur in de passage, en merkt de beelden met z'n bordurende blik. Soms glijdt die blik, langzaam, als die van een schildpad. De borduur-steek houdt even stil bij een stukje stof met een prachtig patroon, om verder te gaan langs wat strepen of over het jukbeen van een gezicht. Hij markeert zonder onderscheid: bloemen, bladeren van een struik, een helling of de golvingen in het haar van een vrouw. Soms is deze blik zo dromerig en afwezig dat de hele foto wordt bewerkt zonder rekening te houden met wat er te zien is. Hij gaat lukraak op en neer over de afbeelding, alles meenemend, alles omarmend.

Zo dwingt Strik de kijker om de heftigheid waarmee gefascineerd kijken gepaard gaat, te accepteren en te begrijpen. Wat doen wij 'kunstliefhebbers' eigenlijk? Proberen we niet om het kunstwerk in te lijven in onze eigen droomwereld? Zijn we niet bezig het kunstwerk met onze blik te doorboren? Doorboren en liefkozen?

In seminar 9, 'Wat is een afbeelding?', stelt Jacques Lacan dat er altijd een *dompte-regard* is, een dompteur die de blik op het schilderij temt. Op een of andere manier wordt de gretige toeschou-wer ertoe gebracht om z'n blik te laten rusten, alsof de kunstenaar het kunstwerk onder andere heeft gemaakt als verdediging tegen de blik, de blik die volgens Lacan het symbool is van het onbewuste verlangen van de Ander.

Wat gebeurt er als ik deze zienswijze loslaat op het werk van Strik? De ingrepen in de foto's kunnen worden opgevat als afleidings-

of the dream over reality, thereby incorporating the scenery in his dream, his world of imagination. This is a risky and rather aggressive act.

There is an anecdote about the philosopher Søren Kierkegaard at the age of four. When asked at the dinner table what he wanted to be, he answered: A fork. The explanation was: "Then I could 'fork' everything at the table!"

The image of the fork sticking into everything he wanted would explain what the gaze is doing, pricking and sticking, or like Berend Strik, stitching anything desirable, incorporating it.

This is also what the Western gaze does when confronted with alien life-styles or continents. The colonial gaze "forks" these men, women, children, landscapes, whatever it comes across, with an insatiable appetite. The keyword is desire and, as Benjamin writes, the wish for an existence which flows without accent.

In the arcades of the nineteenth century, it was the commodities that cast a magic light over reality, turning it into a dream. But the same mechanisms are at work today, not only in advertising but also through all the images in which the world presents itself in media. The world is turned into a commodity, and Strik, fascinated, captivated, like the flâneur in the arcades, marks its images with his stitching gaze. Sometimes this gaze wanders, slowly, like that of a turtle. The stitch halts at a beautifully patterned piece of cloth, only to continue along some bars, or down the cheekbones of a face. It marks flowers or leaves in a shrubbery, the hillside or the waves in a woman's hair without distinction. Sometimes it is so dreamily distracted that it marks the photograph all over, without any consideration of what it actually sees. It covers the scenery at random, including everything, embracing everything.

Strik thereby forces the spectator to accept and understand the violence involved in all fascinated looking. For what are we "art lovers" doing? Are we not incorporating the work of art in our own dream world, are we not piercing, piercing and caressing, the image with our gaze?

In seminar 9 "What is a picture?", Jacques Lacan suggests that there is always a *dompte-regard*, a taming of the gaze in a painting. Somehow, the avid onlooker is led by the painting to lay down his gaze, as if a work of art were in some sense made by the artist as a defence against the gaze, this gaze that according to Lacan represents the unconscious desire of the Other. What happens if I test this view on Strik's work? The interventions in the photographs could then be seen as acts of distraction, as if Strik is preventing the avid colonial gaze from immediately "taking in" the picture.

Thus Strik effects a complicated double manoeuvre in his work. Through the marks and stitches, he incorporates the photographs

manoeuvres, alsof Strik wil voorkomen dat de begerige, koloniale blik de foto in één keer in zich opneemt.

Zo voert Strik een ingewikkelde, dubbele kunstgreep uit in z'n werk. Door middel van het merken en borduren wordt de foto deel van z'n eigen droomwereld, de mooie, rode zijden voering van de grijze wollen jas van het dagelijks leven. Dat is een daad die ingegeven wordt door de fascinatie, het verlangen en de heftigheid die bij creativiteit horen. Maar door dat te doen, redt hij de mensen op de foto, de vertegenwoordigers van de Ander, van de veel vernietigender blik van de toeschouwer, die dus door de kunstenaar wordt getemd. Dat doet hij met het meest klassieke middel dat daarvoor bestaat: schoonheid.

in his own dream world, the beautiful red silk lining of the gray woollen coat of everyday life. This is an act marked by all the fascination, desire, and violence that are an aspect of creativity. But in so doing, he is also saving these photographed people, these representatives of the Other, from the far more devastating look of the spectator, the one whose gaze the artist is taming. He does so using the most classic means of all: beauty.

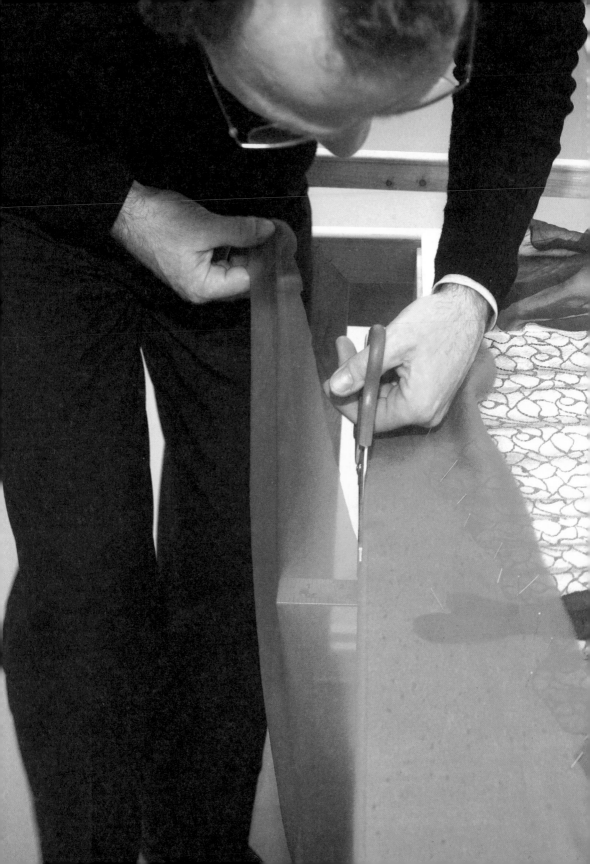

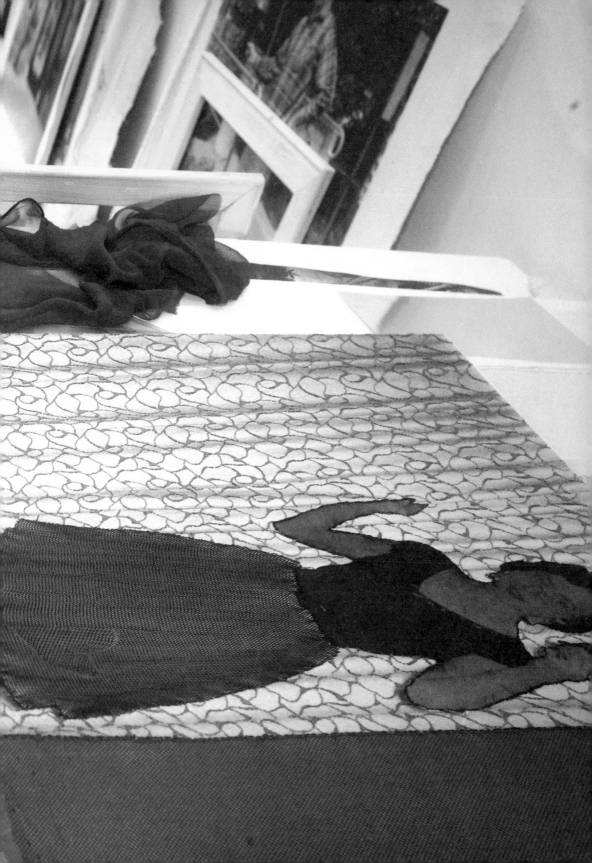

Textiele architectuur

Matthijs Bouw

Een van de interessantste aspecten van het werk van Berend Strik is, vanuit mijn werk als architect, de omgang met tactiliteit. In mijn kantoor bij One Architecture hangt – misschien wel daarom – het werk *Maître du Plaisir* (1989) [1]. In dit werk komen twee lagen samen: een ruimtelijke en een tactiele. Het bestaat uit een wit matras met daarin gaten, een Blaisse-achtig spel met 'binnen–buiten'[2]. Op dit matras is een vrouwelijke bokser geborduurd. Haar hand- schoenen zijn ongeveer even groot als de gaten. Ik zou graag willen dat de door mij ontworpen architectuur die ruimte en aanraak- baarheid ook zo mooi met elkaar verbindt.

Maître du Plaisir is een uitzonderlijk werk in Berends oeuvre. Veel van zijn werk betreft het bewerken van beelden door borduren. Over zijn eerdere werk van de geborduurde pornoplaat- jes kan je zeggen dat daarbij twee dingen uit het huiselijk leven samenkomen: de man die op de bank pornoblaadjes leest en de vrouw die aan tafel borduurt. Mannelijkheid en vrouwelijkheid, hardheid en zachtheid, eenduidigheid en ambiguïteit, beeld en aanraakbaarheid; omdat de architectuur vooral met de eerste begrippen van de woordparen wordt geassocieerd, betekent een samenwerking met Strik voor mij de mogelijkheid op het eigen vak te reflecteren.

Die reflectie vindt plaats op vele manieren. De opgave die we ons stelden bij het ontwerp voor een huis voor de Huntey-tweeling, twee vrouwen die beiden aan het syndroom van Gilles de la Tourette lijden, behelsde in essentie het idee van een 'anti-architec- tuur', een architectuur als eeuwige paradox, een architectuur die precies het omgekeerde doet van hetgeen waarvoor ze bedoeld is. Omdat Tourette ervoor zorgt dat de zusjes onwillekeurige bewegingen maken, moest hun huis bijna letterlijk een kussen

Textile Architecture

Matthijs Bouw

For an architect like me, one of the most interesting aspects of the work of Berend Strik is his handling of tactility. Perhaps that is why his *Maître du Plaisir* (1989) [1] hangs in my office at One Architecture. This work combines two layers: the spatial and the tactile. It consists of a white mattress with holes, a Blaisse-like play on 'inside-outside'[2]. A female boxer is embroidered on the mattress. Her boxing gloves are roughly the same size as the holes. I would like the architecture that I design to combine space and tactility as beautifully as that work does.

1 Berend Strik, *Maître du Plaisir*, 1989

Maître du Plaisir is an exception in Berend's oeuvre. Much of his work consists of modifying pictures by means of embroidery. His earlier work with embroidered images from pornographic magazines could be said to combine two things from domestic life: the man looking at pornographic magazines on the sofa, the woman embroi-

zijn, zowel dempend als terugverend. Samen ontwierpen we
een hart van textiel, een serie labyrintachtige ruimtes in het huis
van stof en lucht.

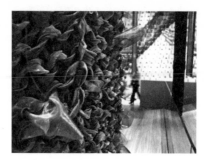

2 Petra Blaisse, Inside Outside, Prada (New York), 2001,
sound 'sock' of knitted torn silver voile. Mimics
the open structure of expanded metal of the other
hanging cupboards

2 Petra Blaisse, Inside Outside, Darkening
curtain for private residence (Brussels), 2004,
allows sun and moon to enter the bedroom

Als onderdeel van datzelfde project kwam de vraag van represen-
tatie aan de orde. Hoe wordt het ontwerp verbeeld, zowel tijdens
het ontwerpproces, voor onszelf, als daarna, voor de buitenwereld?
Naast maquettes en tekeningen gebruiken architecten daarvoor
computervisualisaties, in principe op foto's gelijkende verbeel-
dingen van het nog niet gebouwde gebouw. In het geval van het
Huntey House besloten Berend en ik om deze computerrenderings
te maken en verder te bewerken met stiksels [3]. Op deze wijze
werd het mogelijk samen te studeren op het ontwerp en tegelij-
kertijd te experimenteren met het beeld van architectuur. Het
resultaat was een uitgebreide serie borduurwerken, waarbij de
'pornoplaatjes' als het ware vervangen waren door de renderings,

dering at the table: masculinity and femininity, hardness and soft-
ness, distinctness and ambiguity, image and tactility. Because
architecture is mainly associated with the first word in each of these
pairs, working with Strik gives me the opportunity to reflect on my
own profession.

That reflection takes place in a variety of ways. The challenge
facing us in designing a home for the Huntey twins, two women both
suffering from the Gilles de la Tourette syndrome, involved essentially
the idea of an anti-architecture, an architecture as eternal paradox,
an architecture that does exactly the opposite to what it is supposed
to do. Because the Tourette syndrome causes the sisters to make
involuntary movements, the house had to be almost literally a cushion,
to soften the blow and bounce back. We jointly designed a heart of
textile, a series of labyrinthine rooms in the house of fabric and air.

The question of representation came up as part of that project.
How is the design visualised, both during the design process, for us,
and afterwards, for the outside world? Besides scale models and
sketches, architects use computer visualisations – in principle they
are like photographs of a building that has not yet been built.
In the case of Huntey House, Berend and I decided to make these
computer renderings and to modify them with stitches [3]. This
made it possible to study the design together and at the same time
to experiment with the architectural image. The result was an
extensive series of embroideries, in which the pornographic images
had been replaced by the renderings, and in which the same process
of turning a flat, inanimate image into something tactile is at work.
We experimented with different approaches in the series, from using
textile to make the material literally tactile to commenting on the
image by adding layers of stitching to it. The textile architecture
of Huntey House became literally textile and freed itself from the
architecture itself.

In a number of more recent works, Berend has gone further
with textile architecture. He made a number of scale models which,
although based on the orthogonal geometry of Modernist architec-
ture, have textile walls and roofs that are slack and bent. The choice
of material is like that used for tents, but that is not the intention
(although one of the first models, for a movable museum, was
intended as that). These works feel more like a faulty architecture,
a Mies van der Rohe made by a housewife embroidering. They are
wonderful sculptures with such a feminine, soft, ambiguous and
tactile quality that they can be considered less as a commentary
on architecture than as original research by an outsider, or as an
accidentally created parallel architecture, just as Berend's first sketch
for the beer pavilion was brilliant in its methodical incompetence.[1]

Strik's scale models show a development that runs parallel with
the development of architecture. We see the orthogonal box,
with a different picture for each wall, gradually being eroded [4].

TEXTILE ARCHITECTURE

en waarin eenzelfde proces van het aanraakbaar maken van een plat, zielloos beeld zich afspeelt. In de serie experimenteerden we met verschillende benaderingen, van het letterlijk voelbaar maken van materiaal door stof tot het becommentariëren van het beeld door er gestikte lagen aan toe te voegen. De textiele architectuur van het Huntey House werd letterlijk textiel en maakte zich zo vrij van de architectuur zelf.

In een aantal recentere werken is Berend nog verder gegaan met een textiele architectuur. Hij maakte een aantal maquettes die, hoewel gebaseerd op de rechthoekige geometrie van modernistische architectuur, slappe en doorgebogen wanden en daken van textiel hebben. De materiaalkeuze lijkt op die van tenten, maar dat is niet de intentie (een van de eerste maquettes, voor een beweegbaar museum, was overigens wel als zodanig bedoeld). Deze werken voelen meer aan als een gemankeerde architectuur, een Mies van der Rohe maar dan gemaakt door een bordurende huisvrouw. Het zijn wonderlijke sculpturen met een zodanig vrouwelijke, zachte, ambigue en aanraakbare kwaliteit dat ze eigenlijk niet als commentaar op architectuur kunnen worden beschouwd, maar meer als het eigen onderzoek van een buitenstaander, of als een per ongeluk ontstane parallelarchitectuur, zoals Berends eerste schets voor het bierpaviljoen ook briljant in zijn studieuze incompetentie was.[1]

Striks maquettes tonen een ontwikkeling die parallel loopt met de ontwikkeling van de architectuur. We zien de rechthoekige doos, met daarop per wand een andere beeld, langzaam aangetast worden [4]. In latere sculpturen krijgen de bouwsels uitkragingen, enigszins vergelijkbaar met de uitkragingen van de Moderne Beweging. Nog later begint Strik te experimenteren met de geometrie: de vormen worden minder rechthoekig, bijvoorbeeld driehoekig of balvormig. Tevens vervloeien de beelden op de maquettes steeds meer, zoals we dat ook steeds vaker zien in hedendaagse gebouwen, waar de gevels zich vullen met beeld. In enkele jaren leidt Striks fascinatie voor de architectuur hem op een zoektocht langs een eeuw bouwkunst.

In de afgelopen periode toont ook Striks tweedimensionale werk – als we daarvan kunnen spreken – diezelfde interesse voor architectuur. Ook hier zien we eerst foto's van bekende, iconische gebouwen, zoals Tessenows Landesschule in *Imagined Studio* (2004) [5, 6], een beeld dat langzaam bestudeerd en bewerkt wordt door stiksels. Ook in deze werken wordt de ongenaakbare architectuur zacht gemaakt.

Er zijn eigenlijk twee soorten architectuurfoto's, die elk een andere kwaliteit van de architectuur benadrukken. De eerste soort toont vooral het exterieur, de tweede soort vaak juist het interieur. De visuele kwaliteit van architectuur wordt meestal vertaald in de traditionele architectuurfoto, die het gebouw

The constructions in the later sculptures include overhanging projections, somewhat like those to be found in the work of the Modern Movement. Later still Strik started to experiment with geometry: the forms became less rectangular as he experimented with triangles or spheres. At the same time the images on the models were increasingly merging, as we see more and more on contemporary buildings where the elevations are filled with images. Within a few years Strik's fascination with architecture took him on a quest spanning a century of architecture.

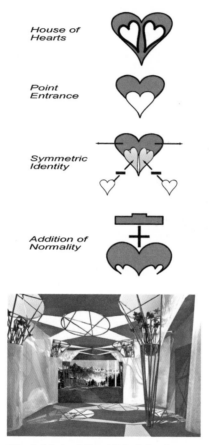

3 One Architecture & Berend Strik, designs for House of Hearts for Huntey twins, 1999–

Strik's two-dimensional work – if we can use the term – of the past has also shown the same interest in architecture. Here too we first see photographs of well-known, iconic buildings such as Tessenow's Landesschule in *Imagined Studio* (2004) [5, 6], a photograph that has been slowly studied and modified with stitching. These works too soften the inexorable character of architecture.

objectiveert en daarmee een zekere ongenaakbaarheid geeft.
De tactiele kwaliteit, die niet per foto over te brengen is, wordt
in de tweede soort architectuurfotografie benaderd door te
focussen op het gebruik en de wijze waarop mensen zich het
gebouw toe-eigenen.

4 One Architecture & Berend Strik,
House of Hearts, 2003

Je zou kunnen zeggen dat Strik in zijn recente borduurwerken
met gebouwen iets vergelijkbaars doet. Hij eigent zich de architec-
tuur toe door er in te stikken, door haar tot interieur te verheffen,
door haar tactiel te maken. Hij heeft geen gebruikers op een foto
nodig, want hij wordt zelf gebruiker.

Het is daarom niet verwonderlijk dat, na de studies van de
canonische werken van architectuur, op afstand, Striks interesse in
gebouwen steeds meer onderdeel wordt van zijn eigen leven. Het
is daarom logisch dat zijn architectuurstudies samenvallen met
de reizen die hij maakt. In de recentere werken, met name die
gemaakt zijn in Palestina, zien we nog steeds foto's van gebouwen,
nu door hemzelf genomen, meestal zonder mensen. De stiksels
laten echter geen zoektocht naar geometrie of naar de verhouding
gebouw–natuur zien, zoals bij de eerdere werken,

In het werk *Ramallah* [p. 211] zien we een lege winkelstraat,
waarin het geaccentueerde vuil en de door stof gemaakte smoezelige
plekken recent gebruik tonen. In een ander werk uit dezelfde
serie zijn opnieuw vuil, was, luifels en tentdoeken geaccentueerd,

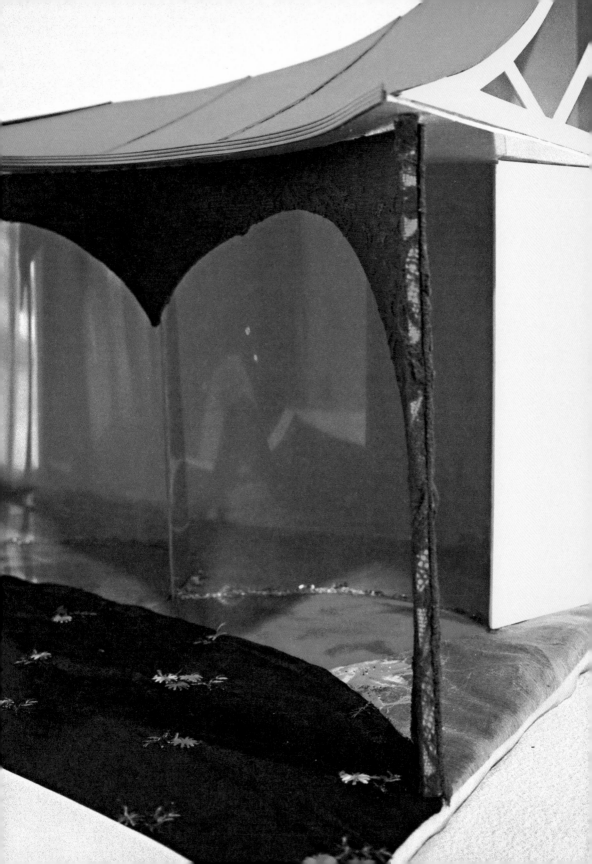

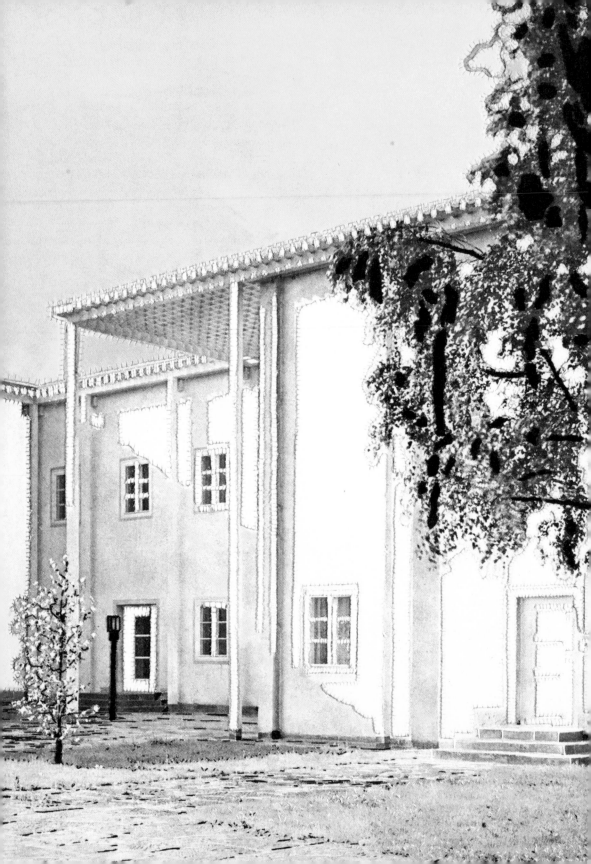

In fact there are two kinds of architectural photographs, each of which emphasises a different quality of architecture. The first sort shows primarily the exterior, while the second sort often opts to show the interior. The visual quality of architecture is usually translated in the traditional architectural photograph that objectifies the building and thereby confers on it a certain inapproachability. The tactile quality, which a photograph is unable to convey, is approached in the second sort of architectural photography by focusing on the use and ways in which people appropriate the building.

5 Berend Strik, *Swedish Modernism*, 2005

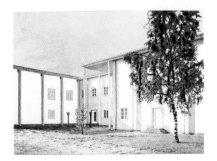

6 Berend Strik, *Imagined Studio*, 2004

You could say that Strik's recent embroideries with buildings do something similar. He makes the architecture his own by embroidering it, by elevating it to the status of an interior, by making it tactile. He does not need any users in the photograph because he himself becomes the user.

It is therefore hardly surprising that, after the studies of the canonical works of architecture, from a distance, Strik's interest in buildings has increasingly become a part of his own life. It is therefore logical that his architectural studies should coincide with the journeys he makes. In the more recent works, especially those made in Palestine, we still see photographs of buildings, this time taken by himself, usually without people. The stitches, however, do not bear any trace of the search for geometry or

TEXTILE ARCHITECTURE

zodat deze onderdeel worden van de gebouwen die er verder uitzien zoals gebouwen er op deze plekken nou eenmaal uitzien: eenvoudige betonconstructies, vaak onafgebouwd. Hier vormen architectuur en het gebruik door Striks toevoegingen één geheel.

7 Berend Strik, *Palestinian House*, 2009

8 Berend Strik, *Arafat*, 2009

9 Berend Strik, *Jerusalem*, 2009

Wapperend tentdoek vanuit de gebouwen gaat over in lapjes stof, de elektriciteitsleidingen gaan over in draden van het stiksel, het opdwarrelend vuil en stof is één met de vitragestof die Strik op de foto gedrapeerd heeft. Het werk *Jaffa* [p. 224] toont het interieur van de kerk aldaar, in een met borduursels zwaar aange-zette barokke wervelwind van kleur die de geometrie en ordening

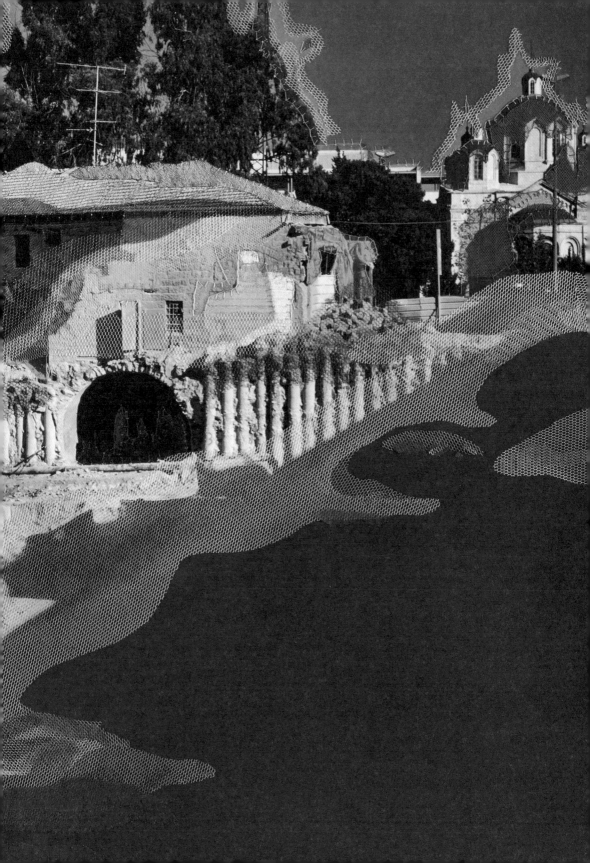

van het gebouw doet oplossen. Vergelijkbaar met de ontwikkeling van de maquettes bevrijden ook deze recente werken de architectuurfoto van haar nadruk op geometrie en van haar ongenaakbaarheid, zoeken ze naar zachte vormen in de architectuur en maken ze haar onderdeel van de omgeving. Striks zoektocht vormt zo een parallel met de ontwikkelingen in de hedendaagse architectuur.

1 Nadat we Strik vroegen om in onze (uiteindelijk gewonnen) prijsvraaginzending voor een nieuwe wijk bij Salzburg een bierhuis te ontwerpen, stelde hij voor dat te doen in een zogenaamde Regionalstil. Hij kocht ruitjespapier en een liniaal, en kwam uiteindelijk met een tekening waarin proportie en compositie zo 'fout' waren, dat het resultaat subliem werd. Zijn schets hebben we vervolgens samen uitgewerkt tot het bekende Frühschoppen-paviljoen.

the relation between building and nature that we find in the earlier works.

Ramallah [p. 211] shows an empty shopping street in which the emphasis on rubbish and the areas disfigured by dust show sign of having been used recently. Another work from the same series also highlights dirt, washing, awnings and canvas so that they become part of the buildings which otherwise look the way that buildings on these sites usually look: simple concrete constructions, often unfinished. Strik's additions blend architecture and its use to form a single whole. Canvas flapping from the buildings merges with patches of textile, the power lines merge with the threads of stitching, the clouds of dirt and dust merge with the net curtain that Strik has draped over the photograph. *Jaffa* [p. 224] shows the interior of a church, but the heavy Baroque of the embroidery is a whirlwind of colour that dissolves the geometry and order of the building.

In a similar way to the development of the scale models, these recent works also free the architectural photograph from its emphasis on geometry and its inapproachability. They search for soft forms in architecture and blend it with its surroundings. Strik's research thus runs parallel to the developments in architecture today.

1 After we had invited Strik to design a beer pavilion for a new district of Salzburg in our submission to a design competition (which we eventually won), he proposed to do so in a so-called *Regionalstil*. He bought squared paper and a ruler and eventually came up with a drawing in which the proportion and composition were so 'wrong' that the result was sublime. We then developed his sketch further together and came up with the well-known Frühschoppen Pavilion.

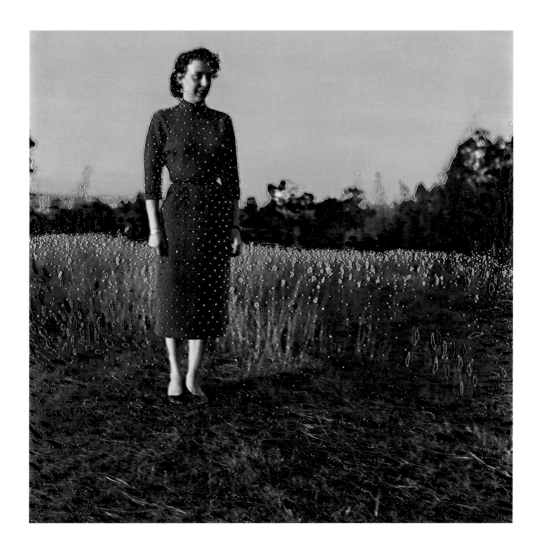

One Lux Second, 2005

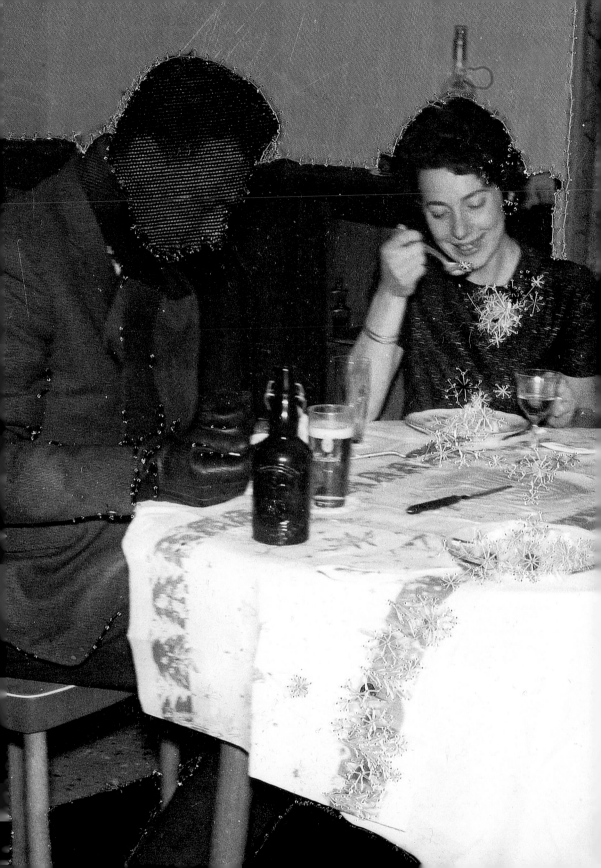

Untitled, 2003
Lemons and Mothers, 2007 (detail)

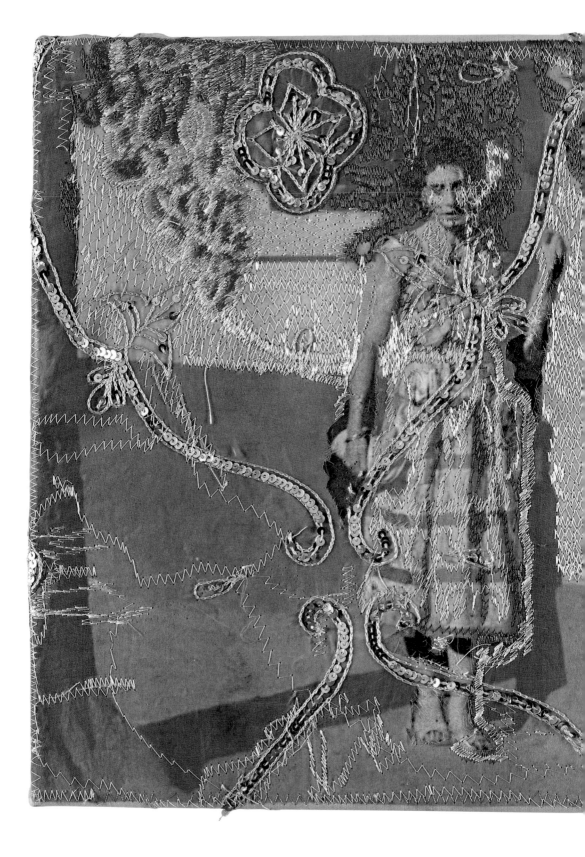

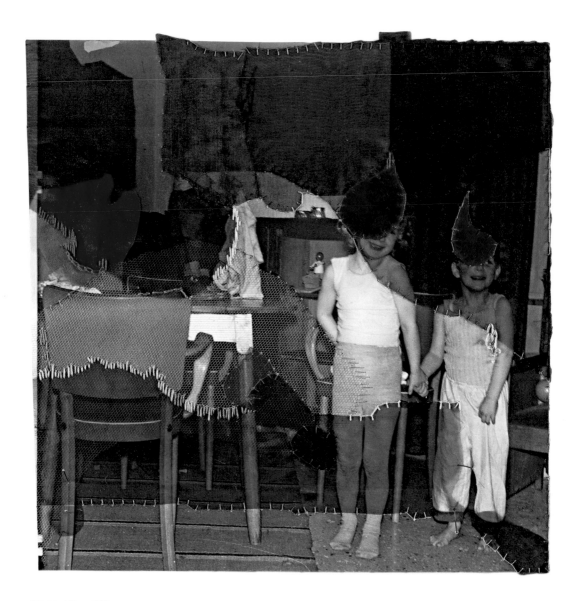

Bears and Tears, 2009

p. 116–117: *Sketch for Mother Works,* 2004–2005

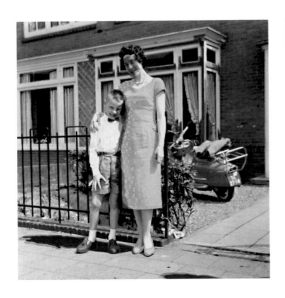

Embrace Your Yellow Past, 2007
Embrace Your Blue Past, 2007

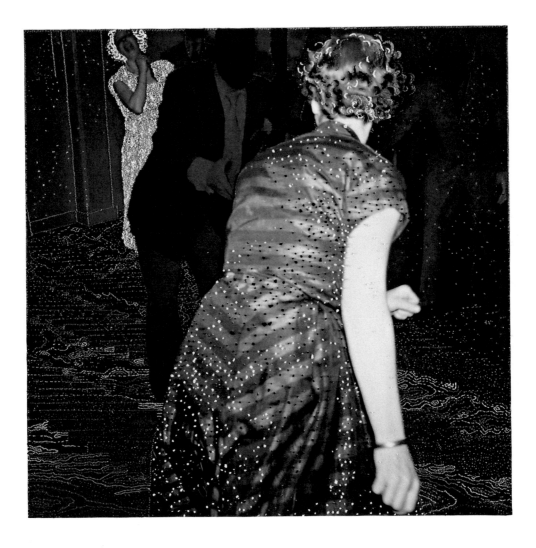

Free Style, 2003

Dance Nietzsche, Dance, 2005 (detail)

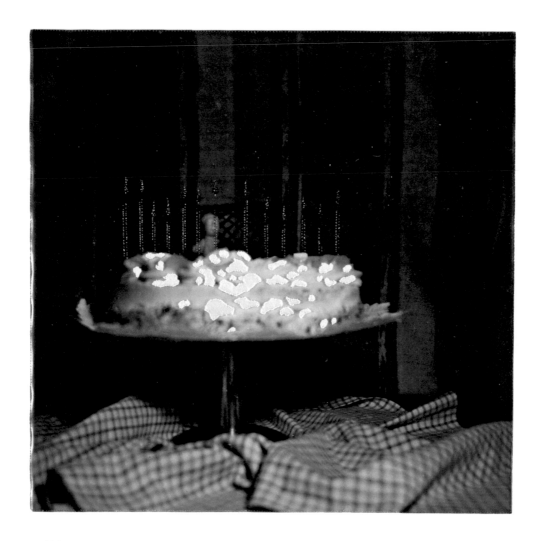

Untitled, 2003

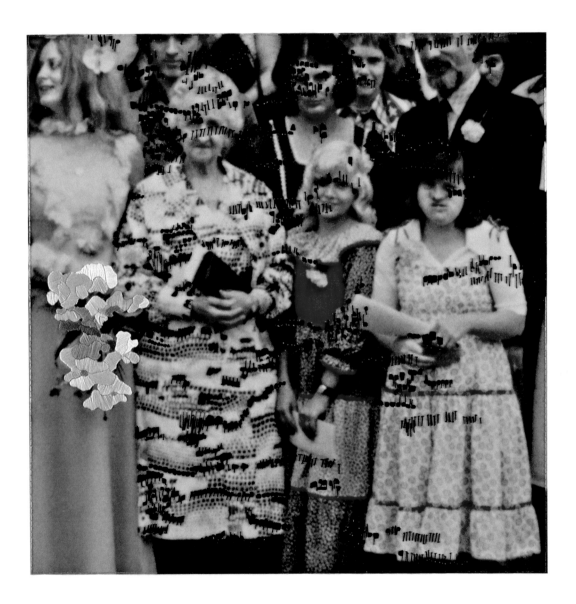

Score, 2002

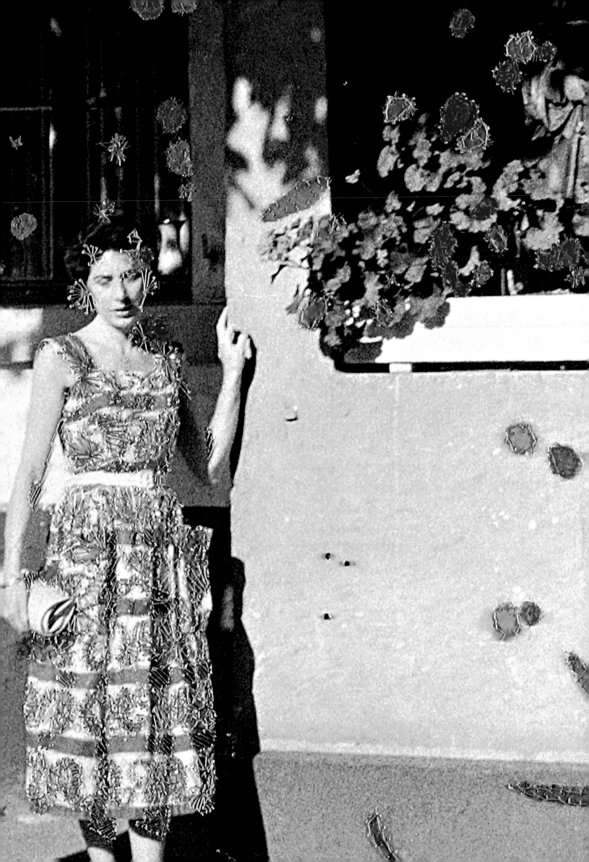

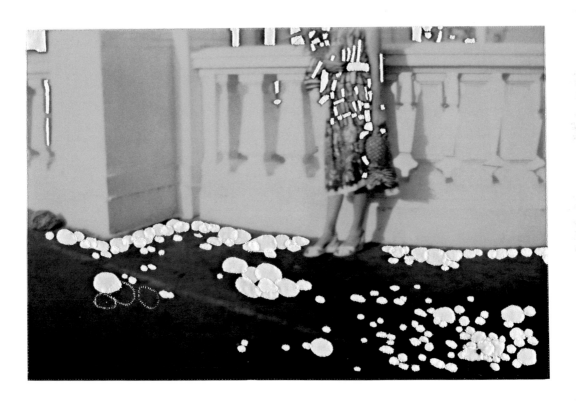

Untitled, 2003

Dear Mommy Are You Okay, 2005 (detail)

Untitled, 2003

Untitled, 2003

Experience Exterior, 2006

p. 128–129: *Along the Winding Ways of Random Ever,* 2006

Untitled, 2003
Alternated 100, Hardstyle, 2005

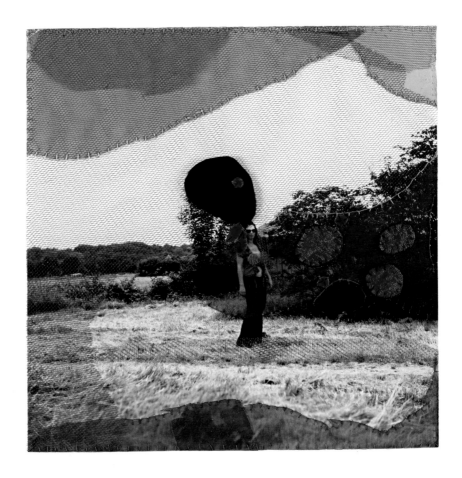

2 Red Dots. Portrait of Alwine as a Bug, 2009

Untitled, 2004 (detail)

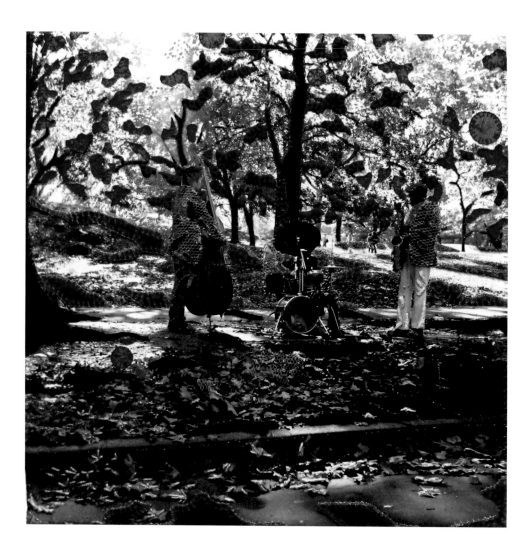

Binge Mechanism, 2006

Diversion, 2006

Epigenetic Landscape, 2006

Dwelling Diorism, 2006 (detail)

Stitched Villa, 2003

Stiff City, 2005

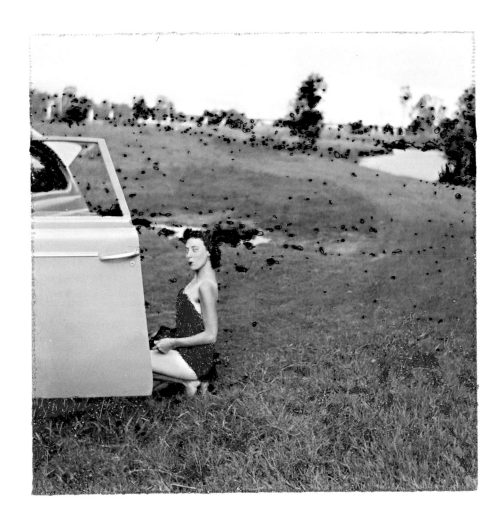

Untitled, 2005

A Form of Sea and Adventure, 2005 (detail)

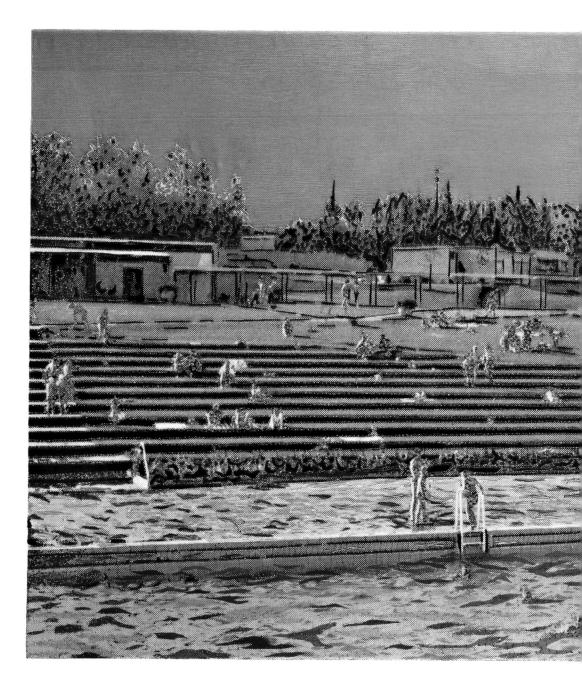

Granularity Velvet, 2005

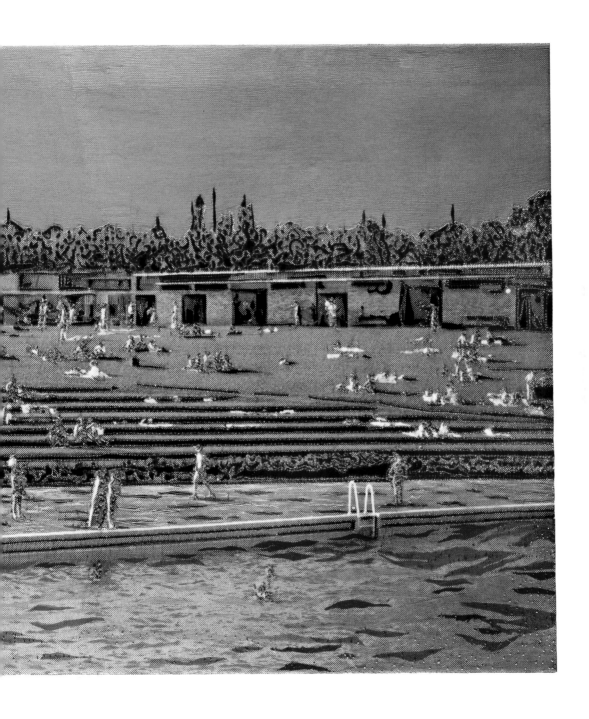

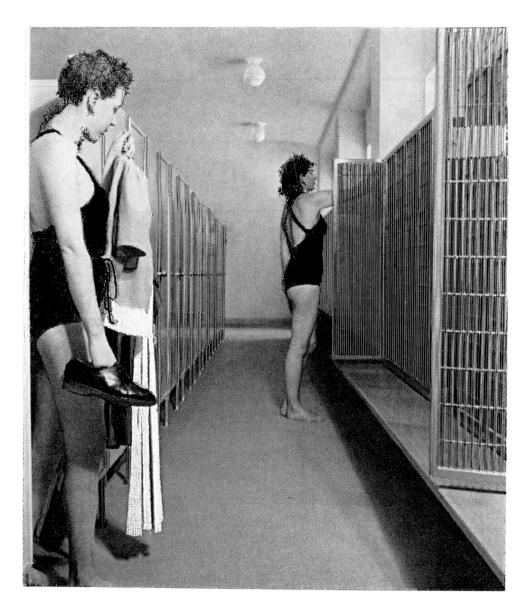

The Swimmer's Shoe, 2005

Tongue Twifters

Laurie Cluitmans & Laura van Grinsven

Vlakken van verschillende kleuren stromen vanuit een middelpunt over het beeld. Organische vormen kronkelen over en langs elkaar heen. Ze bewegen vanuit het centrum en komen langzaam tot rust aan de randen. Smalle stroken van doorzichtige tule en zacht fluweel benadrukken de compositie.

Wat aanvankelijk vooral kleur, vorm en materie lijkt, blijkt een bestaande foto te overlappen. De pastelkleurige fotoafdruk staat in contrast met de lichte tule en rijke stoffen van Indiaas fluweel in warme, zware tinten: bordeauxrood, purper, donkerblauw. Het fluweel is met een subtiele festonsteek in garen van gelijke tinten op de foto geborduurd, het tule is er opgeplakt.

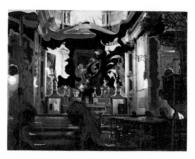

1 Berend Strik, *Jaffa*, 2009

Het zijn deze toevoegingen van textiel waar in eerste instantie de aandacht naar uitgaat, die het werk begeerlijk maken en uitnodigen het aan te raken. Pas later wordt de voorstelling onderscheiden. Het werk *Jaffa* (2009) [1, p. 224] is een bewerking van een foto die Berend Strik maakte tijdens zijn verblijf in Israël, een foto van het interieur van een katholieke kerk. Links en rechts kunnen de kerkbanken worden herkend, in het midden het altaar met daarboven een Christusafbeelding. Door de applicaties van stoffen en borduursel concentreert de energie zich boven het altaar, in

Tongue Twifters

Laurie Cluitmans & Laura van Grinsven

Patches of different colours flow from the centre of the picture. Organic shapes twist over and past one another. They emanate from the centre and slowly come to rest at the edges. Narrow strips of transparent gauze and soft velvet emphasise the composition.

What at first seems to be mainly colour, form and material turns out to overlap an existing photograph. The pastel-tinted print contrasts with the light gauze and luxuriant fabrics of Indian velvet in warm, heavy shades: Bordeaux red, purple, dark blue. The velvet is embroidered on the photograph with threads of similar colours with a subtle buttonhole stitch, the gauze is pasted to it.

It is these textile additions that draw attention at first, which make the work attractive and invite you to touch it. It is only later that you make out the scene in the photograph. *Jaffa* (2009) [1, p. 224] is an adaptation of a photograph that Berend Strik took during his stay in Israel, a photograph of the interior of a Catholic church. The pews can be made out to the left and right, while in the centre is the altar surmounted by a representation of Christ. The application of textiles and embroidery concentrates the energy above the altar in the Christ figure. The interplay of form, warm colours and textiles confers a Baroque impression on the whole. *Jaffa*, the Hebrew word for beauty, thus becomes the theme in an unexpected way.

Berend Strik's oeuvre is characterised by the adaptation of images – photographs, pages torn from a magazine, drawings – in which he searches for meaning by adding to the existing image. This has found expression in a variety of disciplines in the last twenty years: from two-dimensional works and sculpture to architecture. It was the embroidered photographs that made a name for Strik in the late 1980s. All the same, his work is not about embroidery in itself, but about the image, the adaptation and reuse of it, and the dialogue that results.

There is a difference between the more recent and the older work, in which found images are often used that were not originally

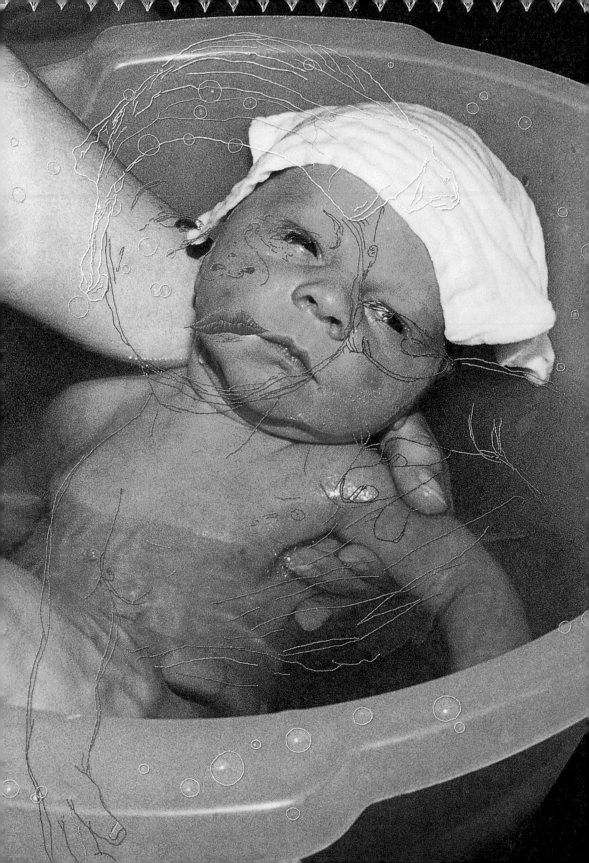

created to function as works of art: various sorts of images such as pictures from magazines and photographs from family albums.

The way in which Strik proceeds to adapt these images varies. *Sandy after Marat* (2003) [2], for instance, is an adaptation of a photograph from his own family album, of his baby son in a tub. Sandy is duplicated by the addition of his contours, embroidered and placed diagonally over the photograph. In this way a single image catches two moments, each of a different calibre. The basis for *Sun Risings* (2003) [3] is a photograph from a pornographic magazine whose entire surface has been covered with embroidery stitches. The crudeness of the pornography is toned down by the texture of the embroidery. *Untitled* (1989) [4] shows Strik at work in a different way as he combines found materials to form a collage. He places a fragment of the singing angels of Jan van Eyck's Ghent altarpiece opposite porn actresses whose mouths are open wide for a very different purpose.

2 Berend Strik, *Sandy after Marat*, 2003

In his earlier works the image is loosely composed as a collage of different photographs that are roughly adapted or covered with textiles. The approach is direct, powerful and provocative. Big contrasting themes such as life and death, beauty and ugliness are tackled – often – on the basis of different images and literally juxtaposed to explore the image and its language.

The relation between the different forms of adaptation and the basis – the photograph – forms the core of Berend Strik's work. His interest in these different layers of meaning has developed in his more recent work, in which he concentrates on the single photographic image, which is adapted with his own techniques of embroidery and the application of textiles. The single image, often printed in silver-grey, is thereby highlighted.

During the last few years both the selection of the image and its adaptation have become more subtle and aesthetic, resulting in a different kind of tension between them. His earlier work is centred on contrast and creates meaning by juxtaposing different images,

de Christusfiguur. Het samenspel van de vorm, de rijke kleuren
en de stoffen geven het geheel een barokke uitstraling. 'Jaffa',
Hebreeuws voor schoonheid, wordt zo op een onverwachte manier
het onderwerp.

Het oeuvre van Berend Strik wordt gekenmerkt door de bewer-
king van afbeeldingen – foto's, uitgescheurde tijdschriftpagina's,
tekeningen – waarin hij op zoek gaat naar betekenis door toevoe-
gingen aan het bestaande beeld. De afgelopen twintig jaar uitte
dat zich in diverse disciplines: van tweedimensionale werken
en sculptuur tot architectuur. Met name door de geborduurde
foto's verwierf Strik eind jaren tachtig bekendheid. Toch gaat zijn
werk niet zozeer over het borduren op zich, maar juist over
het beeld, het bewerken en hergebruiken ervan en de dialoog die
daartussen ontstaat.

Er is een verschil tussen het meer recente werk en het oudere,
waarin vaak gevonden beelden worden gebruikt, oorspronkelijk niet
gemaakt om als kunstwerk te fungeren: uiteenlopende soorten
afbeeldingen zoals plaatjes uit tijdschriften en foto's uit familiealbums.

3 Berend Strik, *Sun Risings*, 2003

De wijze waarop Strik vervolgens met deze beelden omgaat
varieert. *Sandy after Marat* (2003) [2] bijvoorbeeld is een bewerking
van een foto uit zijn eigen familiealbum, van zijn pasgeboren zoontje
in een tobbe. 'Sandy' is verdubbeld door de toevoeging van zijn
contouren, in borduursel uitgevoerd en schuin over de foto geplaatst.
Twee momenten, maar beide van een ander kaliber, worden zo in
één beeld gevangen. Voor *Sun Risings* (2003) [3] dient een foto uit
een pornografisch tijdschrift als drager, die vervolgens over het gehele
oppervlak compact is bedekt met borduursteken. De grofheid van
de pornografie wordt verzacht door de textuur van het borduursel.
In *Zonder titel* (1989) [4] gaat Strik anders te werk en combineert hij

often with an ironical tone. The adaptation is now more concerned with the formal aspects of the image in itself, focusing on the changes brought about in the image by the additions and how they generate meaning. Thus some parts are covered with pieces of material, others are embroidered with lines using both the simple plain stitch, more complex stitches, and more spontaneous ones. Strik intervenes in an existing composition by stressing or toning down certain parts. He literally adds layers and creates relief. By taking control of the image, he also adds figurative layers and underlines or undermines the original meaning of the image.

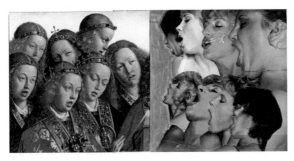

4 Berend Strik, *Untitled*, 1989

However, it is not just the technique of adaptation that has changed. Since the beginning of 2000 Berend Strik has been taking the photographs that serve as the starting point himself. These stem from his travels: photographs of – often modern – architecture and landscapes. In this way he is present both in his applications and in the support that serves as the basis. Although the images are characterised by a certain lack of movement, the themes have become more diverse and thereby more elusive. Moreover, now that Strik concentrates on a single image, the narrative aspects no longer play the part they did in the collages. The work has become a meditation on what a particular image contains and can contain.

All the same, these photographs show more nuances and are more personal. Compared with the volatile and fragmentary character of the earlier works, they have been made with more care and precision. An equal amount of attention has been paid to taking the photograph as to adapting it. This is expressed in the different themes that are taken as the starting point.

The photographs that Strik took during his travels have at first sight an anthropological character. *Misses Africa* (2007) [5, p. 207] shows a bustling group of African women, photographed during a trip to Mali, with pitchers, buckets and bowls on their heads and on the ground; one of them is working with a big mortar. This familiar scene of African everyday life, or at least what their

gevonden materialen tot een collage. Hij plaatst een fragment van de zingende engelen van Jan van Eycks Gentse altaarstuk tegenover pornoactrices die eveneens, maar om geheel andere redenen, hun mond wijd opensperren.

In zijn eerdere werken wordt het beeld losjes opgebouwd als een collage van verschillende foto's die grof zijn bewerkt of met stoffen zijn bedekt. De aanpak is direct, krachtig en provocerend. Grote contrasterende thema's als leven en dood, schoonheid en lelijkheid worden – vaak met een knipoog – aan de hand van verschillende afbeeldingen aangepakt en worden letterlijk tegenover elkaar geplaatst om het beeld en zijn taal te onderzoeken.

De relatie tussen de verschillende wijzen van bewerking en de drager, de foto, vormt de kern van Berend Striks werk. Zijn interesse in deze verschillende betekenislagen heeft zich ontwikkeld in zijn meer recente werk. Daarin concentreert hij zich op het enkele fotografische beeld, dat met eigen technieken van borduren en stofapplicaties wordt bewerkt. Het enkele beeld, vaak zilvergrijs afgedrukt, wordt zo uitgelicht.

Gedurende de afgelopen jaren is zowel de keuze van het beeld als de bewerking ervan subtieler en esthetischer geworden, waardoor een andersoortige spanning ontstaat tussen beide. In zijn eerdere werk staat het contrast centraal en wordt betekenis gecreëerd door verschillende beelden, vaak met ironische toon, tegenover elkaar te zetten. Tegenwoordig gaat het bij de bewerking meer om de formele aspecten van het beeld op zich. Centraal staan de veranderingen in de afbeelding door de toevoegingen en hoe deze betekenis genereren. Zo worden sommige delen met stukken stof bedekt en andere met lijnen bestikt, zowel met simpele rechte steken, ingewikkelde knoopvormen en meer spontane steken. Strik grijpt als het ware in in een bestaande compositie door bepaalde delen te benadrukken of juist te vervagen. Zo voegt hij letterlijk lagen toe en creëert hij reliëf. Door de regie van het beeld in handen te nemen, voegt hij ook figuurlijk lagen toe en benadrukt of ondergraaft juist de oorspronkelijke betekenis van het beeld.

Het is echter niet alleen de manier van bewerking die is veranderd. Sinds begin 2000 maakt Berend Strik vaak zelf de foto's die als uitgangspunt dienen. Deze vinden hun oorsprong in zijn reizen: foto's van – vaak moderne – architectuur en van landschappen. Op die manier is hij aanwezig in zowel zijn applicaties als in de drager die als uitgangspunt dient. Hoewel de beelden gekenmerkt worden door een zekere verstilling, zijn de onderwerpen diverser geworden en daardoor minder grijpbaar. Doordat Strik zich bovendien concentreert op een enkel beeld, gaat het niet meer zozeer om de narratieve kenmerken, zoals in de collagewerken. Het werk is een meditatie geworden op wat een bepaald beeld inhoudt en kan inhouden.

Hoe dan ook zijn deze foto's genuanceerder en persoonlijker. Vergeleken met de vluchtigheid en het fragmentarische van de

everyday life is supposed to be like, is emphasised by the additions to the photograph. Pieces of fabric and various embroidery stitches on the women's faces are suggestive of masks. These masks underline the stereotype of Africa that is entertained in the West. Strik's adaptation seems to be directly questioning the source of his own photograph, and with it criticising the allegedly authentic picture of Africa that it presents.

5 Berend Strik, *Misses Africa*, 2007

The photograph for *Hebron Shopping Mall* (2008) [6] was taken during Strik's journey to Israel mentioned above. It shows a marginal location buried under what looks like litter. It is the passage to a shopping centre, especially intended for the inhabitants of a Palestinian town on the West Bank. The grid of the passage is filled with filth, rags, bricks and other rubbish that the Israelis who live nearby wilfully dump there. Strik sums up the complicated political struggle in a single image, subtly indicating the everyday frustrations that arise from the existing conflict. Although it is an ugly and unpleasant sight, it becomes something completely different through the additions to the photograph. The plastic sheets and rags are covered with luxurious materials such as velvet in warm, dark shades. The stones are highlighted with a thin shiny fabric and take on a golden brilliance. The bars of the railing are emphasised with buttonhole stitches. What was originally unattractive is here decorated, giving the charged image a tactile beauty.

"Prettifying" such ugly sights has become increasingly common in Berend Strik's work over the last few years. The same is true, though in a less emphatic way, in *Curator's Memory Aid* (2006) [7, p. 206], a donkey photographed during a visit to Segou in Mali. It is a beast of burden, its head lowered, with a heavily laden cart behind it. Its harness is nothing but old ropes. The photograph, however, has been adapted to transform the ugly ropes into a splendid bridle by means of embroidery with red and silver thread. The areas of sweat on the donkey's hide are covered with shiny light-blue material. The jute sacks on its back now have silver ornaments. No

eerdere werken zijn deze met meer zorg en precisie gemaakt. Er is zowel veel aandacht besteed aan het maken van de foto als aan de bewerking ervan. Dit uit zich in de verschillende onderwerpen die als uitgangspunt worden genomen.

De foto's die Strik maakte tijdens zijn reizen hebben op het eerste gezicht een antropologisch karakter. *Misses Africa* (2007) [5, p. 207] toont een groepje Afrikaanse vrouwen – gefotografeerd tijdens een verblijf in Mali – in de weer met kruiken, emmers en schalen boven op hun hoofd en op de grond; één vrouw is bezig met een grote vijzel. Dit herkenbare tafereel uit het dagelijks leven van Afrikanen, of zoals wordt verondersteld dat hun dagelijks leven is, wordt benadrukt door toevoegingen aan de foto. Over de gezichten van de vrouwen zijn door middel van stukjes stof en verschillende bor-duurstreken de suggesties van maskers aangebracht. Deze maskers benadrukken het stereotiepe beeld van Afrika dat in het Westen bestaat. Strik lijkt met zijn bewerking de oorsprong van zijn eigen foto direct te ironiseren en daarmee het veronderstelde authentiek Afrikaanse dat deze uitstraalt te bekritiseren.

6 Berend Strik, *Hebron Shopping Mall*, 2008

De foto voor *Hebron Shopping Mall* (2008) [6] is tijdens de eerder-genoemde reis naar Israël gemaakt. Hij toont een marginale plek, bedolven onder wat zwerfafval lijkt. Het is de doorgang naar een winkelcentrum, speciaal bedoeld voor inwoners van een Palestijnse stad op de Westbank. De afrastering bij de doorgang ligt vol met vuilnis, doeken, bakstenen en andere rommel, dat door omwonende Israëlieten moedwillig daarop wordt gegooid. De gecompliceerde politieke strijd wordt door Strik gevangen in één beeld. Subtiel geeft hij de dagelijkse frustraties weer die voortvloeien uit het bestaande conflict. Hoewel het een onesthetisch en naar tafereel is, wordt het door toevoegingen aan de foto compleet anders. De plastic zeilen en doeken zijn bedekt met rijke stoffen, zoals fluweel in warme, donkere tinten. De stenen zijn aangezet met een dunne glanzende stof en krijgen een gouden schittering. De tralies van het hekwerk worden op hun beurt met knoopsteken benadrukt. Wat aanvankelijk

onaantrekkelijk is wordt hier juist opgesierd, waardoor het geladen beeld een tactiele schoonheid krijgt.

Het 'mooi maken' van dergelijke oneffenheden treedt de laatste jaren vaker op in het werk van Berend Strik. Zo ook, zij het minder gechargeerd, in *Curator's Memory Aid* (2006) [7, p. 206], een ezel gefotografeerd tijdens een bezoek aan Segou in Mali. Het is een werkezel, kop omlaag, een kar met zware vracht erachter. Zijn tuig bestaat enkel uit oude touwen. De foto is echter zo bewerkt dat de lelijke touwen omgevormd worden tot rijke teugels, door borduursels met rood- en zilverdraad. De zweetplekken van de ezel zijn bedekt met glimmende lichtblauwe stof. De jutezakken op zijn rug bevatten nu zilveren versieringen. Hoe treurig het dier ook leek, des te rijker is zijn uiterlijk na de bewerkingen.

7 Berend Strik, *Curator's Memory Aid*, 2006

De foto's die Strik maakt tijdens zijn reizen hebben vaak een schijnbaar culturele, antropologische en misschien ook wel politieke inhoud. Dit is echter een afleidingsmanoeuvre, wat duidelijk wordt in de wijze van bewerking. Juist door het ingaan op de formele kenmerken, zoals lijnen, lichtval en het benadrukken van elementen die normalerwijze liever weggedacht worden, verandert de vorm en ontstaat een dwaalspoor. Standaardassociaties worden aanvankelijk omarmd en vervolgens op deze wijze van commentaar voorzien.

Die nadruk op de formele kenmerken is met name in de foto's van landschappen prominent. Zoals *Tongue Twifters* (2006) [8], een foto van een begraafplaats waarin de graven en schaduwen samen met grote stukken stof bedekt zijn. Het geheel lijkt hierdoor alleen nog uit bomen en schaduwen te bestaan. Toch doen de indeling van het bos, de gang van het pad, en de hier en daar subtiel opduikende kruisvormige schaduwen iets anders vermoeden. Ook de kleuren hebben het sombere karakter van een begraafplaats. De grijstinten van de foto in combinatie met het grauwe van de grijze en blauwe stof benadrukken de oorspronkelijke kwaliteiten van het beeld, terwijl de directe verwijzing naar de inhoud verdwenen is.

matter how melancholy the animal looked, its external appearance is all the more splendid after the modifications.

The photographs that Strik takes during his travels often have what appears to be a cultural, anthropological and perhaps also political content. However, this is a decoy, as becomes clear in the adaptation. It is by focusing on the formal aspects such as lines and lighting, and emphasising elements that people normally prefer to forget, that the form is changed and a false lead is created. Standard associations are initially accepted and subsequently provided with commentary in this way.

That emphasis on the formal aspects is particularly prominent in the photographs of landscapes such as *Tongue Twifters* (2006) [8], a photograph of a cemetery in which the graves and shadows are both covered with large pieces of fabric. As a result, the image seems to consist of nothing but trees and shadows. All the same, the pattern of the wood, the course taken by the path, and the cruciform shadows subtly emerging here and there suggest something different. The colours also have the sombre character of a cemetery. The grey tints of the photograph combined with the dullness of the grey and blue material emphasise the original qualities of the picture, while the direct reference to the content has disappeared.

8 Berend Strik, *Tongue Twifters*, 2006

All of the landscape photographs are colourless; this and the simplicity of the composition give the whole a static quality. The grey tints of the photograph are minimally modified with the addition of a subtle colour – blue, green, grey, yellow – that hardly contrasts with them. The landscape as theme does not require any change or aestheticisation, just emphasis by means of textiles and embroidery.

Such minimal and formal changes recur in the architectural images of buildings, such as the modification of a photograph of a building designed by the Bauhaus architect Walter Gropius. Only the essentials of the functionalist building, characterised by rectilinear lines, are accentuated. The contours of the minimalist

Alle landschapsfoto's zijn kleurloos, wat naast de eenvoudige compositie het geheel een verstilde uitstraling geeft. De grijsgetinte foto wordt met een enkele, weinig contrasterende kleur – blauw, groen, grijs, geel – op minimale wijze bewerkt. Het onderwerp van het landschap behoeft hier geen verandering, geen esthetisering, enkel benadrukking door stof en borduursels.

Dergelijke minimale en formele veranderingen keren terug in de architectonische beelden. Zoals de bewerking van een foto van een gebouw van Bauhausarchitect Walter Gropius. Van het functionalistische bouwwerk, gekenmerkt door rechte lijnen, zijn enkel de essentiële karakteristieken geaccentueerd. De omtrek van het minimalistische gebouw, raamkozijnen en treden zijn met een dunne, subtiele groene draad bestikt. Daarmee wordt de architectonische ideologie blootgelegd en benadrukt, maar ook wordt het harde van de architectuur verzacht en haast tastbaar gemaakt.

Behalve van zelfgemaakte foto's maakt Berend Strik nog steeds gebruik van gevonden materiaal uit bijvoorbeeld familiealbums. Het zijn vaak de overduidelijk geposeerde foto's of juist de spontane en scheve snapshots, die zo kenmerkend zijn voor amateurfotografie. Familiefeesten, jubilea, bruiloften, carnavalsavonden, maar ook meer huiselijke beelden passeren de revue. In *Score* (2002) [p. 123] dient een kleurenprint van een huwelijk als basis. Alleen de bruid is links in beeld, precies bij de bruidegom is het beeld afgesneden, waardoor de familieleden ongepast veel plaats innemen. Eigenlijk is de uitsnede te klein en lijken de gasten in het plaatje geprop. Iedereen lacht, maar zoals dat gaat op familiefeesten lijkt er ook een zekere spanning voelbaar. Het bruidsboeket is veranderd in een abstract, pastelkleurig bloemstuk. Over de jurken en gezichten zijn figuurtjes geborduurd in vloeiende lijnen. Ze doen denken aan toonladders, die het ritme van het verwachte verloop van deze dag en het latere feestgedruis vast aangeven. Op die manier zijn de familiefoto's niet alleen meer 'eigen' geworden, maar ook Striks bewerking is subjectiever. Hij benadrukt hier geen formele aspecten, maar voegt fictieve, figuratieve elementen toe aan het beeld en verandert hiermee de betekenis van de foto naar iets persoonlijks.

Voor *Free Style* (2003) [9, p. 121] is een zilvergrijs afgedrukte foto van een familiefeest gebruikt. De focus van de foto is ook hier wat ongewoon: een dansende vrouw staat met haar rug naar de camera en neemt het centrum van de foto in. Op de achtergrond een man die haar lijkt uit te nodigen voor een dans, nog meer naar achteren een dame die hen hartelijk – en misschien zelfs lichtelijk beschonken – toelacht. De dansende dames worden met geborduurde bloempatronen uitgelicht uit het wat donkere tafereel. De man in het midden verdwijnt daarentegen onder de lagen tule, terwijl de achtergrond juist door de dichte bewerking van het stiksel naar

building, window frames and steps are embroidered with a thin, subtle green thread which exposes and stresses the architectural ideology while softening the hardness of the architecture and making it almost tangible.

9 Berend Strik, *Free Style*, 2003

Besides photographs that he has taken himself, Berend Strik still uses found material such as images from family albums. They are often patently posed photographs or the spontaneous and crooked snapshots that are so characteristic of amateur photography: family celebrations, anniversaries, weddings, carnival evenings, but also more domestic scenes. A colour print of a wedding is the basis for *Score* (2002) [p. 123]. Only the bride can be seen on the left, while the photograph stops precisely where the bridegroom should be. As a result, the relatives occupy an inordinate amount of space. Actually, the photographer has zoomed in too much and the guests seem to be squeezed into the picture. Everyone is laughing, but some of the tension that can often be felt at family gatherings is evident too. The bridal bouquet has been turned into an abstract, pastel-coloured bunch of flowers. Small figures in flowing lines have been embroidered over the dresses and faces. They suggest musical scales, indicating the rhythm of the expect course of events of the day and the celebrations later on. Thus the family photographs have not only become more "appropriated", but Strik's adaptations have become more subjective too. He does not emphasise formal aspects here, but adds fictional, figurative elements to the picture, thereby transforming the meaning of the photograph into something personal.

Free Style (2003) [9, p. 121] makes use of a photograph of a family celebration printed in silver-grey. The focus of the photograph is rather unusual in this case too: a dancing woman with her back to the camera occupies the centre of the image. In the background a man appears to be inviting her to dance, while behind him a woman – perhaps even a little tipsy – gives them a hearty smile. The dancing women are picked out from the rather dark scene with embroidered floral patterns. The man in the centre, on the other

voren komt. Hier wordt het falen van het doel van de foto benadrukt: een moment op een familiefeest vastleggen voor de herinnering. De ingrepen tonen dingen die onbelangrijk ogen, maar misschien wel voor Strik zelf belangrijk zijn.

Het meer recente gebruik van een zilvergrijze print geeft deze beelden uit familiealbums een nostalgische uitstraling. Een sentiment dat in *Dear Mommy Are You Okay?* (2005) [p. 124] overduidelijk is. Een dame staat voor een kleine kapel, beschut onder de takken van een boom. Ze wil mooi op de foto staan zo lijkt het, maar oogt eigenlijk wat ongemakkelijk. De toevoegingen in roodtinten zijn hier subtiel, maar opvallend op de zilvergrijze achtergrond. De jurk, die extra is bewerkt, het specifieke licht en de schaduwval, duiden op een warme zomerdag.

10 Berend Strik, *Embrace Your Yellow Past*, 2007
Berend Strik, *Embrace Your Blue Past*, 2007

Vanuit een persoonlijk perspectief worden bekende thema's van het familieleven getoond. Deze werken combineren de fotografisch vastgelegde herinnering met de associaties aan het verleden, soms de banaliteit ervan, soms de tragiek. De toevoegingen van borduursels lijken de sfeer van de herinneringen tastbaarder te maken, waar de foto bij in gebreke blijft. De frictie in de werking van de herinnering wordt blootgelegd. De spanning tussen het document van herinnering – de foto – en de gevoelsmatige associaties daaraan komen in de borduursels tot leven.

Berend Strik eigent zich beelden toe, of het nu zelfgemaakte foto's zijn of gevonden beelden uit tijdschriften en fotoalbums. In een tijd waarin beeldmanipulatie veelal digitaal plaatsvindt, kiest Strik juist voor handwerk.

Door zijn toevoegingen van textiel en stiksel ontstaat niet alleen figuurlijk, maar ook letterlijk een gelaagdheid. Het werk krijgt een fysieke structuur en diepte – reliëf – naast een extra inhoud. De ingreep in de compositie legt de aandacht op, of leidt die juist af, van bepaalde aspecten van het oorspronkelijke beeld. Het beeld, dat met veel tijd en precisie tot stand is gekomen, vereist

hand, disappears behind the layers of gauze, while the background comes to the fore through the dense addition of the stitching. This emphasises that the photograph has failed to achieve its aim: to record a moment at a family gathering for posterity. The interventions show things that seem insignificant, but may perhaps be important for Strik himself.

The more recent use of a silver-grey print gives these photographs from family albums a nostalgic look. This sentiment is patently clear in *Dear Mommy Are You Okay?* (2005) [p. 124]. A woman stands in front of a small chapel, hidden beneath the branches of a tree. She seems to want to look her best in the picture, but looks rather uneasy. The additions in red tints are subtle but striking in contrast with the silver-grey background. The dress, with more elaborate additions, and the specific light and shadows indicate that it is a warm summer's day.

Familiar themes from family life are presented from a personal perspective. These works combine the memory recorded in a photograph with the associations with the past, sometimes their banality, sometimes their tragedy. The addition of embroideries seems to make the atmosphere of the memories more tangible in a way that the photograph fails to do. The friction in the working of recollection is exposed. The tension between the document of memory – the photograph – and the emotional associations comes to life in the embroidery.

Berend Strik appropriates images, whether they are photographs that he has taken himself or images found in magazines and photograph albums. At a time when image manipulation is usually done digitally, Strik chooses craftsmanship. His additions of textiles and stitching create a layeredness, both literally and figuratively. The work takes on a physical structure and depth – relief – as well as extra content. The intervention in the composition draws attention to or deflects it away from certain aspects of the original picture. The image, a product of time and precision, calls for an attentive reading. The original photograph evokes specific associations, and the additions are related to them. An in-between space is created between the medium and the manipulations in which the first meaning of the photograph is exposed and acquires a more specific content through the extra layers of material and embroidery. Strik toys with the formal aspect of the image. The in-between space is a place for associations and memories.

The stitched lines of the architectural images show the theoretical background, but tone it down at the same time and make the concept of the architecture more accessible, perhaps even something that can be felt. The travel photographs are characterised by a Western gaze, while the manipulations expose the corresponding stereotypes.

een aandachtige lezing. De oorspronkelijke foto roept bepaalde associaties op en de toevoegingen staan hiermee in relatie. Er ontstaat een tussenruimte, tussen de drager en de bewerkingen, waarin de eerste betekenis van de foto open komt te liggen en een specifiekere invulling krijgt door extra lagen van stof en borduursels. De formele kant van het beeld wordt daardoor bespeeld. In de tussenruimte is plaats voor associaties en herinneringen.

De bestikte lijnen van de architectuurfoto's tonen de theoretische achtergrond, maar verzachten deze tegelijkertijd en maken het concept van de architectuur toegankelijker, misschien zelfs voelbaar. De reisfoto's worden gekenmerkt door een westerse blik en in de bewerkingen worden de bijbehorende stereotyperingen blootgelegd.

Beide lagen, foto en bewerking, hebben hun eigen betekenis, maar vormen geen eenheid. In hun relatie gunnen ze elkaar niet het bestaan van hun volledige betekenis. Zo wordt bij de familiefoto's de ruimte tussen materiële en subjectieve herinnering tastbaar.

De werken van Berend Strik laten zich niet op een eenduidige manier lezen en tonen hun eigen problematische karaker: de kwetsbaarheid van schoonheid, de clichés van antropologie en de ambiguïteit van herinneringen. Het zijn als het ware 'tongue twifters', refererend aan de betekenis van de correcte spelling 'tongue twisters' verandert deze subtiele schijnbare fout de inhoud, maar bekritiseert daarmee ook zichzelf.

Each layer – the photograph and the adaptation – has its own meaning, but in their relation they do not form a unity; neither of them allows the other the existence of their full meaning. In the family photographs the space between material and subjective memory is made tangible.

The works of Berend Strik cannot be read in an unambiguous way. They reveal their own problematic character: the vulnerability of beauty, the clichés of anthropology, the ambiguity of memories. They are like tongue twifters: in referring to the meaning of the correct spelling "tongue twisters", this subtle, apparent spelling mistake changes the content, but in doing so it also criticises itself.

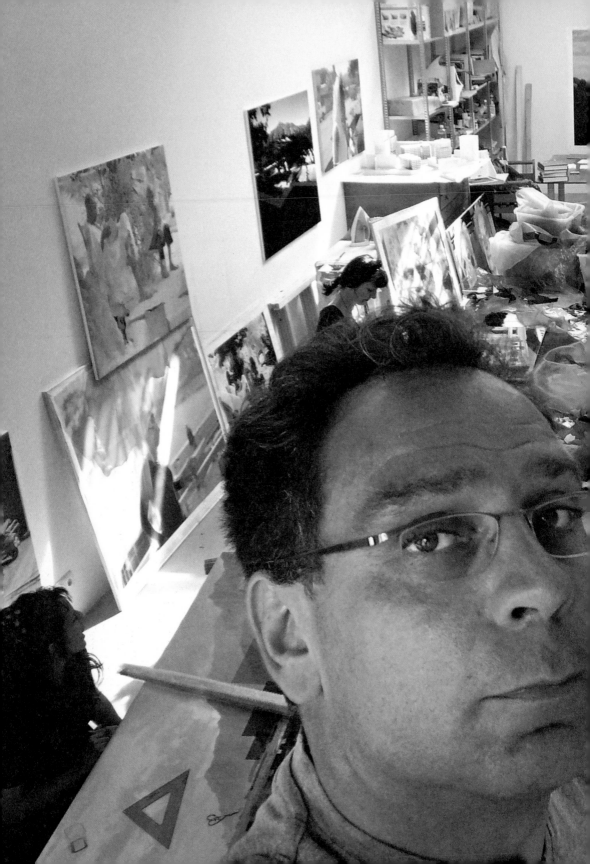

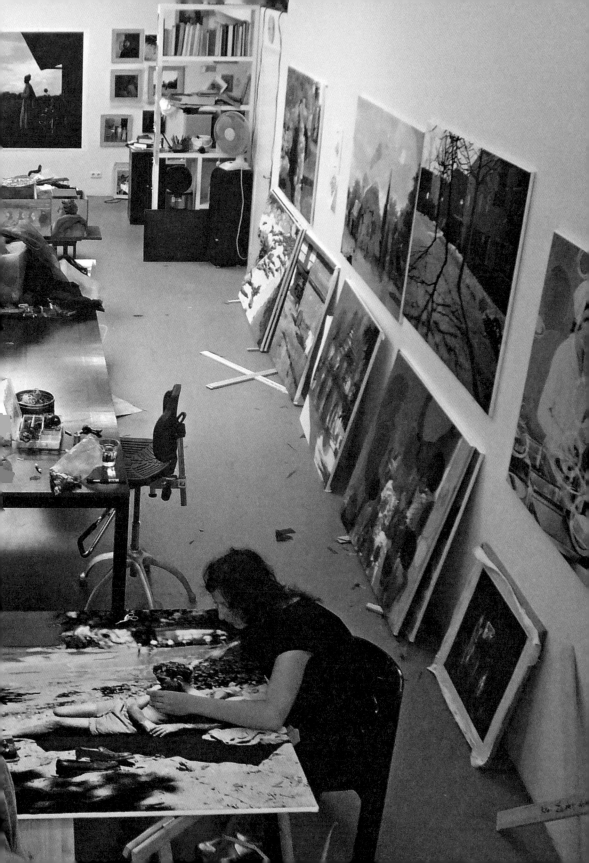

Bewerkte, bestikte foto's

Berend Strik

Ik ben een snapshotfotograaf. Ik begeef me in de situaties die ik fotografeer. Er ontstaat een dialoog als ik met concentratie een foto 'organiseer'. De camera is een katalysator en in die zin vergelijkbaar met de naaimachine, die ook tussen mijzelf en mijn werk in staat. Dat geeft een afstandelijke betrokkenheid die voorkomt dat het handschrift zwaarder gaat wegen dan het idee.

Foto's zijn denkbeeldig, omdat de vastgelegde ruimte die je ziet niet meer hetzelfde is op het moment dat je de foto bekijkt. Een foto kan de tijd niet stilzetten. Je probeert de ruimte te definiëren en tegenwoordigheid te geven. Door het bewerken van een foto kun je het beeld tastbaar maken.

Met het reliëf dat door de bewerking met stof en draad ontstaat, tart je als het ware de derde dimensie. Het is eigenlijk het een noch het ander: de tweede noch de derde dimensie. Het beeld beweegt zich daartussenin. Er ontstaat ruimte tussen het letterlijk 'platte' beeld en het reliëf waarvan ik het heb voorzien. De pornografische foto's die ik heb bewerkt, zijn hier een voorbeeld van. Door de voorstelling te bestikken, verwijder ik het puur pornografische. Het wordt eerder een systematisch spel. Meer zoals bij de ensceneringen van De Sade, die de blik regisseren.

In mijn jeugd hebben twee foto's een zodanige indruk gemaakt dat ze zich als gebeurtenissen voordeden. De eerste, een krantenfoto, is een portret van Moshe Dayan [1]. Het zal begin jaren zeventig zijn geweest. Dayan is geportretteerd als een veldheer die zijn land heeft gered. Tegelijkertijd is hij een brute zeerover, met dat zwarte lapje voor zijn oog.

Transfixed, Stitched Photographs

Berend Strik

I am a snapshot photographer. I operate in the situations that I photograph. If I work with concentration on organising a photograph, a dialogue is the result. The camera is a catalyst, in that sense similar to the sewing machine, which also mediates between me and my work. That yields an involvement at a distance which prevents the signature from overshadowing the idea.

Photographs are imaginary because the space you see recorded in them is no longer the same at the moment you look at the photograph. A photograph cannot stop time. You try to define the space and to give it presence. By modifying a photograph you can make the image tangible.

The relief produced by the elaboration with textile and thread defies the third dimension. It is actually neither the one nor the other: neither the second nor the third dimension. The image moves somewhere in between. A space is created between the literally "flat" image and the relief that I have conferred on it. The pornographic photographs that I have modified are an example of this. By embroidering the image, I remove the purely pornographic element. It becomes more of a systematic game, more like the settings of De Sade, which direct the gaze.

In my youth two photographs made such an impression on me that they presented themselves as events. The first, a newspaper photograph, is a portrait of Moshe Dayan [1]. It must have been in the early 1970s. Dayan is portrayed as a military commander who has saved his country. At the same time he is a brutal pirate with that black patch in front of his eye.

De tweede foto hing boven mijn bed op de zolderkamer. Ik had de nietjes in het hart van de *Popfoto* losgemaakt en de centerfold aan vier punaises schuin boven mijn hoofd gehangen. Daar lag ik oog in oog met de wereld van de Rolling Stones. Het was een foto uit de jaren dat Brian Jones nog deel uitmaakte van de groep. Zijn gezicht is half gemaskeerd door een piratensjaal. Via die sjaal kon ik mij een weg banen in die aanlokkelijke en duistere wereld waarin alles mogelijk leek. Nietzsche schrijft: '... als je lang in een afgrond kijkt, kijkt de afgrond ook bij jou naar binnen'.[1] In mijn eigen omgeving, die ik toen als heel beperkt ervoer, opende dit een enorme ruimte. Het gaf mij het idee dat er nog vrijheid te veroveren viel.

1 Moshe Dayan

Het lijkt een kleine stap naar het weggekraste hoofd op deze foto uit het begin van de negentiende eeuw. Het is de beeltenis van Dr. De Febeck, toenmalig hoofd van de Indiase Maharaja School of Arts and Crafts en hij is met opzet 'onthoofd' [2]. De man was blijkbaar in ongenade gevallen. Maar deze foto is, in tegenstelling tot de twee foto's uit mijn jeugd, bewerkt.

Het wegkrassen van het beeld is hier een vertoon van agressie. Het hoofd is definitief uitgewist. Uit de donkere kleur van de krassen kun je afleiden dat het hier overigens niet gaat om een reproduceerbare foto maar om een negatief dat onherstelbaar is bewerkt. Op elke mogelijke afdruk van dit negatief zal het gezicht van deze man ontbreken.

De uitzonderlijke positie van de Maharaja, zijn rol als kunstenaar en fotograaf en het wegkrassen van het beeld, om uiting te geven aan de *disgrace*: al die lagen die de context van deze foto biedt en het feit dat ik hem heb opgediept in Calcutta, in een boek afkomstig uit een stoffig kunstcentrum – dat zit er allemaal in. Je staat opeens oog in oog met de kunstenaar, op die plek, in die tijd.

Paul Citroen doet hier het tegenovergestelde, of hetzelfde – het is maar hoe je het bekijkt. Citroen heeft in 1932 deze portretten van Alannah Delias bewerkt [4]. Kennelijk waren de foto's op zichzelf ontoereikend, want hij maakte toevoegingen met penseel en inkt. Naar verluidt was hij zelf niet erg positief over het resultaat, omdat

The second photograph hung above my bed in the attic. I had loosened the staples in the middle of *Popfoto* and hung the centrefold at an angle above my bed with four drawing pins. There I lay eye to eye with the world of the Rolling Stones. It was a photograph from the period when Brian Jones was still a member of the group. His face is half-covered by a pirate scarf. By means of that scarf I could make my way into that attractive, dark world in which everything seemed possible. Nietzsche writes: "And when you gaze long into an abyss the abyss also gazes into you."[1] At a time when I experienced my own environment as being very limited, this opened up a vast space. It gave me the idea that there was still a freedom to conquer.

It seems a small step to the head that has been scratched out of this photograph from the beginning of the nineteenth century. It is the portrait of Dr De Febeck, former head of the Indian Maharaja School of Arts and Crafts, who has been deliberately "decapitated" [2]. The man must have fallen from favour. But, unlike the two photographs from my youth, this photograph has been modified.

2 Deliberately defaced photograph of Dr. De Febeck,
Principal of Maharaja's School of Arts and Crafts
who was removed in disgrace by the Maharaja
Sawai Ram Singh 2 of Jaipur

The scratching out of the figure is here a demonstration of aggression. The head has been definitively erased. You can tell from the dark colour of the scratches that not a reproducible photograph but a negative has been irreparably damaged. The face of this man will be absent from every possible print taken from this negative.

The exceptional position of the Maharaja, his role as an artist and photographer, and the erasure of the face to express disgrace: all those layers that the context of this photograph offers and the fact that I dug it up in Calcutta, in a book from a dusty art centre – it is all there. You suddenly find yourself face to face with the artist, in that spot, at that moment.

de technische onvolkomenheden hem stoorden. Maar ik vind deze pogingen om de beperktheid van de fotografie op te lossen eigenlijk interessanter dan het realistische werk dat hij later schilderde. Vooral omdat hij hier laat zien dat hij de foto onaf vond.

Wegkrassen of toevoegen, het maakt in feite geen verschil: in beide gevallen beschouw je de foto als iets dat nog bewerking behoeft.

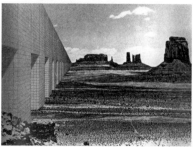

3 Superstudio, *Superprojects*, 1969–1971

De mogelijkheid van een ruimte

Op het moment dat je de denkbeeldige en bewerkte fotografische beelden een driedimensionale plaats kunt geven, lijkt het bijna of je fysiek in die wereld terechtkomt. Architectuur is alom aanwezig. Het bepaalt aan alle kanten onze grenzen. Soms breek ik die open. Het gaat om mogelijkheden van ruimten die je zou kunnen betreden. Superstudio en Robert Smithson zijn daar goede voorbeelden van.

Superstudio was in de jaren zestig en zeventig een collectief van een aantal Italiaanse 'radicale' architecten. In hun ontwerp voor 'de stad van halve bollen' zie je een kristallen vlak te midden van bossen en groene heuvels. Her en der lopen schapen. In de lucht en op de grond bevinden zich halve bollen, die worden voortbewogen door middel van telekinese. De eigenaars van de halve bollen bevinden zich in een soort halfslaap in meer dan tien miljoen

Paul Citroen does the opposite, or the same thing – it depends on how you look at it. Citroen modified these portraits of Alannah Delias in 1932 [4]. The photographs were apparently not enough in themselves, because he made additions with brush and ink. He is said not to have been very positive about the result because the technical imperfections bothered him. But I find these attempts to remove the limitations of photography actually more interesting than the realistic work that he painted later.

Scratching out or adding, it does not really make much difference: in both cases you regard the photograph as something that is still in need of modification.

4 Paul Citroen, *Alannah Delias*, 1932

The potential of a space

At the moment when you can give the imaginary and modified photographic images a three-dimensional place, it seems almost as though you end up physically in that world. Architecture is all around us. It delimits our boundaries on all sides. Sometimes I break them open. It is about the potential of spaces that you could enter. Superstudio and Robert Smithson are good examples of that.

Superstudio was a collective formed by a number of Italian "radical" architects in the 1960s and 1970s. In their design for "the city of hemispheres" you see a crystal plane amid woods and green hills. Sheep are dotted here and there. There are hemispheres in the air and on the ground that are propelled by telekinesis. The owners of the hemispheres are in a sort of drowsy state in more than ten million sarcophagi, which combine to form the crystal surface. On warm days the hemispheres unite in "sublime love" to form a complete sphere. These spiritual unions do not create life, but that is not necessary in a place where death does not exist.[2] Real and imaginary elements are juxtaposed in the photograph and combine to form a new possible world.

TRANSFIXED, STITCHED PHOTOGRAPHS

sarcofagen, die met elkaar het kristallen vlak vormen. Op warme dagen verbinden de halve bollen zich in 'sublieme liefde' tot een volledige bolvorm. Deze spirituele verbindingen creëren geen leven, maar dat is ook niet nodig op een plek waar de dood niet bestaat.[2] In de foto worden werkelijke en fictieve elementen aan elkaar gemonteerd en verbonden tot een nieuwe mogelijke wereld.

Elk huis is gestructureerd als een ruimtelijke projectie van de verlangens, ambities, eisen en geschiedenissen van zijn bewoners. Het huis wordt een beeld, een figuratieve projectie van zijn gebruikers. Omgekeerd dringt het huis zich als een complexiteit van ruimtes, objecten, beelden en bedoelingen op aan de bewoners en verandert het hun gedrag. Wij consumeren niet alleen het huis, maar het huis 'consumeert' ons ook.[3] Tussen 1969 en 1971 maakte Superstudio een aantal *Superprojects* [3] waarbij ze innovatief gebruikmaakten van multimediatechnieken en fotocollage. We zien hier een deel van een architectonisch model dat is opgebouwd uit een monochroom, vierkant grid en in een totale urbanisatie de hele aarde omvat in een oneindige architectuur.

5 Robert Smithson, *Untitled, Photostats*, 1966, 21.6 x 30.5 cm

De bewerkte fotokopie van Robert Smithson uit 1966 slaat een brug tussen de bekende en een onbekende, andere wereld. De beweging die daardoor ontstaat, is vergelijkbaar met het 'teleporteren' dat we kennen uit *Startrek*. Daar is het een fictieve techniek die personen of objecten van de ene naar de andere plaats voert zonder dat ze de ruimte tussen beide plaatsen hoeven te doorkruisen. Min of meer op hetzelfde moment verdwijnt het object op de ene plek en komt het op de andere plek tevoorschijn. Het waarnemen van een foto die bewerkt is, springt op dezelfde wijze van het moment dat de foto gemaakt werd naar het bewerkte 'hier en nu'. In de wonderlijke vervlechting van tijd, medium en materiaal wordt het beeld cinematografisch en heeft het een kinetisch vermogen. [5]

In 1942 ontwierp Mies van der Rohe dit *Project for a Museum for a Small Town* [6]. Deze tijdschriftpagina toont de plattegrond van het museum en een montagetekening van de wanden. Die zijn als

Each house is structured as a spatial projection of the desires, ambitions, requirements and histories of the people who live in it. The house becomes an image, a figurative projection of its users. Vice versa, the house imposes itself on them as a complexity of spaces, objects, images and intentions, and alters their behaviour. It is not just that we consume the house; the house consumes us too.[3] Between 1969 and 1971 Superstudio carried out a number of *Superprojects* [3] that made innovative use of multimedia techniques and photographic collage. We see here part of an architectural model composed of a monochrome, square grid that envelops the whole world in a total urbanisation of endless architecture.

The modified photocopy by Robert Smithson from 1966 creates a bridge between the familiar and an unfamiliar, different world. The motion that arises from that is similar to the beaming up or down that we know from *Startrek*. There it is an imaginary technique to transport people or objects from one place to another without the need to traverse the space in between. The object disappears in the first spot and appears in the other at almost the same moment. The perception of a photograph that has been modified leaps in the same way from the moment when the photograph was taken to the modified here and now. In a miraculous interweaving of time, medium and material, the image becomes cinematographic and acquires a kinetic force. [5]

6 Ludwig Mies van der Rohe, Project for a Museum for a Small Town, 1942

Mies van der Rohe designed this *Project for a Museum for a Small Town* [6] in 1942. This page from a magazine shows the ground plan of the museum and a montage drawing of the·walls. They are conceived as gigantic paintings instead of backgrounds for paintings of more conventional dimensions. Mies wanted to fuse the separate elements into a whole by developing each element from its own essence. The result is an accumulation of detached images.[4] But the gaze moves and leaps in between them.

Violated Depiction (2007) [7] is a model that I made from reproductions of paintings made by schizophrenics. The reproductions

gigantische schilderijen opgevat in plaats van achtergronden voor schilderijen van gebruikelijker afmetingen. Mies wilde van de losse elementen een geheel maken door elk element vanuit zijn eigen essentie te laten ontwikkelen. Het resultaat is een opeenstapeling van losstaande beelden.[4] Maar daartussen beweegt en verspringt de blik.

Violated Depiction (2007) [7] is een model dat ik heb opgebouwd uit afbeeldingen van schilderijen die gemaakt zijn door schizofrenen. De replica's komen uit *Geschonden beeld* (1962), een boek van dr. Plokker, en zijn door mij bewerkt. De extra dimensie die de oorspronkelijke werken daardoor krijgen, wordt voortgezet in het driedimensionale model. In hun verticale organisatie vormen de werken zelf de wanden van dit kleine, klein museum, waar zich de vraag opdringt of ik met mijn bewerking de 'geschonden beelden' schend of heel.

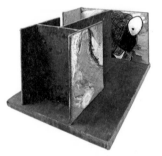

7 Berend Strik, *Violated Depiction*, 2007

Met *The Pardon Letters* (2007) [8] heb ik een vergelijkbare ruimte gemaakt. Hier heb ik afbeeldingen uit *Waanzin in de Middeleeuwen* (1974) van psychiater Henri Hubert Beek (1921–1969) gebruikt. Het boek onderzoekt onder meer hondsdolheid, vallende ziekte en duivelsuitdrijving en is zo gedetailleerd geschreven en geïllustreerd dat het hele tijdperk al bladerend tot leven komt. Het portret in het werk is Henri Beek zelf. De middeleeuwers maakten in hun pardon-brieven gewag van onzekerheid over het hiernamaals en angst voor de toekomst van het lichaam. Beek zelf zag zijn levenswerk nooit verschijnen. Dit proefschrift bleef dan ook onverdedigd.

Van het lezen van het boek is in beide gevallen een ruimtelijke ervaring gemaakt.

Een mooi voorbeeld van een combinatie van verschillende ruimtelijkheden zie je bij dit werk van Frederick Kiesler, de *Eye Lens for Breton Object* [9]. Op deze foto verschijnen ze allemaal in hun eigen perspectief.

Kiesler is onder meer de geestelijke vader van het *Endless House*, een organisch gegroeid woonhuis, en de *Vision Machine*, een

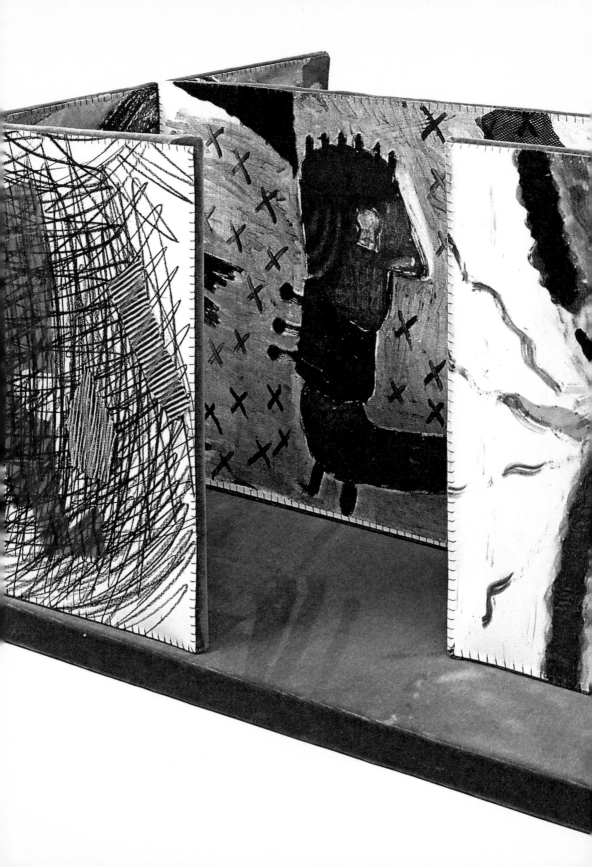

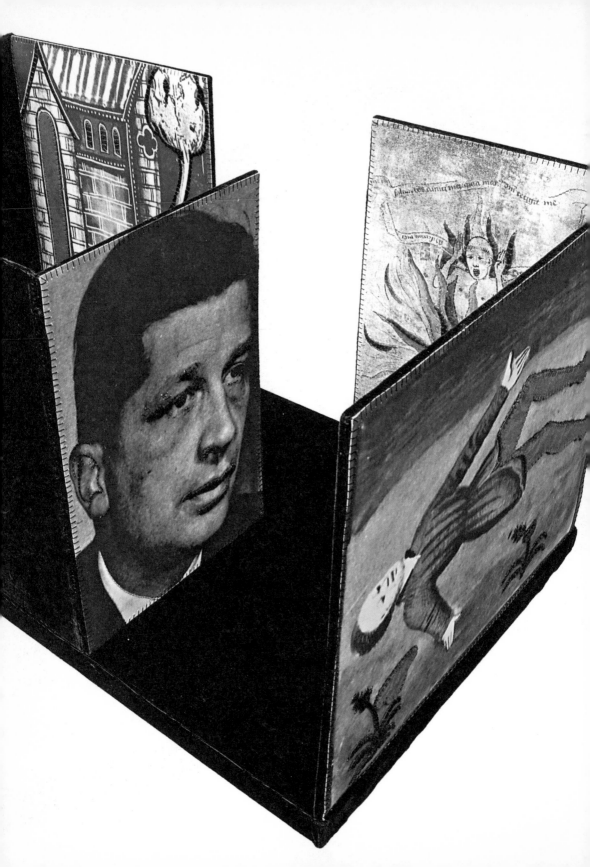

are taken from the book *Geschonden beeld* [Violated Image] by
Dr Plokker and have been modified by me. The extra dimension that
this gives the original works is continued in the three-dimensional
model. In their vertical organisation, the works themselves form
the walls of this very small museum, where the question arises
of whether my intervention violates or heals the violated images.

8 Berend Strik, *The Pardon Letters*, 2007 (back)

I created a similar space in *The Pardon Letters* (2007) [8]. This
time I used illustrations from *Waanzin in de Middeleeuwen* [Madness
in the Middle Ages] (1974) by the psychiatrist Henri Hubert Beek
(1921–1969). Among the themes investigated in the book are rabies,
epilepsy and exorcism. It is written and illustrated in such detail that
the whole period comes to life as you leaf through the pages. The
portrait in *The Pardon Letters* is Henri Beek himself. The medieval
pardon letters are evidence of the uncertainty about the afterlife and
fear of what will happen to the body. Beek him-self did not live
to see his life's work published, so this thesis was left undefended.

In both cases, the reading of a book has been turned into a
spatial experience.

A good example of a combination of different spatialities can be
seen in this work by Frederick Kiesler, the *Eye Lens for Breton Object*
[9]. They all appear in their own perspective in this photograph.

Kiesler was the spiritual father of such projects as *Endless House*,
an organically grown home, and *Vision Machine*, an installation to
view art and to explain audiovisually the working of human percep-
tion, combining elements of architecture, painting and sculpture.

To connect
Henry Darger (1892–1973) created an imaginary world without
parallel. After his death in 1973, his landlord discovered among his
belongings the 15,000-page manuscript *Story of the Vivian Girls,
in what is Known as the Realms of the Unreal, of the Glandeco-
Angelinnian War Storm, Caused by the Child Slave Rebellian*, better
known under the title *In the Realms of the Unreal* [10]. This gouache

TRANSFIXED, STITCHED PHOTOGRAPHS

installatie om kunst te bekijken en de werking van de menselijke waarneming op een audiovisuele manier te verklaren. Hierin werden elementen uit de architectuur, de schilderkunst en de beeldhouwkunst bijeengebracht.

9 Frederick Kiesler, *Eye Lens for Breton Object*, 1942

Verbinden

Henry Darger (1892–1973) creëerde een verbeeldingswereld die zijn weerga niet kent. Na zijn overlijden in 1973 ontdekte zijn huisbaas onder meer het 15.000 pagina tellende boek *Story of the Vivian Girls, in what is Known as the Realms of the Unreal, of the GlandecoAngelinnian War Storm, Caused by the Child Slave Rebellian* [10], bekender onder de verkorte titel *In the Realms of the Unreal*. Bij dit manuscript had Darger bijna 300 wandvullende gouaches gemaakt, waarvan we hier een voorbeeld zien. Darger werkte aan het manuscript van zijn negentiende tot aan zijn dood. Het boek en de schilderachtige taferelen verhalen van de strijd tussen goed en kwaad. Ze worden geplaatst tegen een achtergrond van dood en destructie. Om de gewenste schaal te verkrijgen, transponeerde Darger met behulp van carbonpapier en opgeblazen foto's explosies en ander leed te midden van de huppelende meisjes. Zo schilderde hij met verschillende materialen een nieuwe wereld over de bestaande heen.
Om greep op de wereld te krijgen, moest hij die herscheppen. Als een geobsedeerde avonturier op expeditie. In de beslotenheid van zijn kamer, verstoken van elk menselijk contact.

Clarissa Sligh bewerkte in 1984 een foto waarmee ze de context van het oorspronkelijke beeld verbreedde [11]. Je ziet niet alleen de foto maar ook hoe hij gemaakt is, door wie en wanneer. Door middel van de tekst die zij heeft toegevoegd, kun je je identificeren met degene die de foto maakte. 'Here we are waiting for Daddy to take our picture...' Elke foto heeft een 'wachtmoment' en een 'klikmoment'. Op het moment dat vader op de knop drukte en het beeld fixeerde, wachtten moeder en de kinderen al niet meer. Door die context, het besef van de positie van de maker van de foto en de tijd die eraan vooraf ging, wordt het moment dat zo eigen is aan een

is one of the almost 300 wall-sized ones that Darger produced to accompany the manuscript. Darger worked on his manuscript from the age of nineteen down to his death. The book and the vivid paintings recount the struggle between good and evil, set against a background of death and destruction. To obtain the desired scale, Darger transposed explosions and other disasters into the middle of the skipping girls by means of tracing paper and blown-up photographs. He thus used various materials to paint a new world on top of the existing one. To get a grip on the world, he had to recreate it, like an obsessed adventurer on an expedition, between the closed walls of his room, divorced from any human contact.

10 Henry Darger, *In the Realms of the Unreal* *(Story of the Vivian Girls) (spread)*, exact year unknown

In 1984 Clarissa Sligh modified a photograph to broaden the context of the original image [11]. You see not just the photograph, but also how it has been taken, by whom, and when. The text that she has added enables you to identify with the person who took the photograph. "Here we are waiting for Daddy to take our picture…" Each photograph has a "waiting moment" and a "click moment". At the moment when Daddy pressed the button and froze the image, Mummy and the children were no longer waiting. The moment that is so specific to a photograph is stretched by means of that context, the awareness of the position of the person taking the photograph and the time preceding it. Her manipulation made it possible for the whole story that she had in mind to be told. She develops the image in the course of her search.

For Sligh, as for the Maharaja, the photograph is the first step. Afterwards you have to do something with that photograph to give it a particular power of conviction. That it also true in a certain sense of the examples that I shall present in a moment: Beuys and Masson. Their intervention functions as a crowbar with which to make a different domain accessible.

Joseph Beuys appropriates this advertising photograph by the addition of two brown crosses [12]. He "shamanises" the photograph.

TRANSFIXED, STITCHED PHOTOGRAPHS

foto opgerekt. Door haar bewerking kon het hele verhaal dat ze voor ogen had, worden verteld. Al zoekend ontwikkelt ze het beeld.

De foto is voor Sligh, net als voor de Maharaja, de eerste stap en vervolgens moet je iets ondernemen met die foto om het een bepaalde zeggingskracht te geven. Dat geldt in zekere zin ook voor de voorbeelden die straks aan de orde komen, voor Beuys en Masson. Hun bewerking fungeert als een breekijzer waarmee ze een ander domein toegankelijk maken.

11 Clarissa Sligh, 1984

Joseph Beuys eigent zich deze reclamefoto toe door het plaatsen van twee bruine kruizen. Hij 'sjamaniseert' de foto [12]. Die twee kruizen zijn alles wat hij daarvoor nodig heeft. Onlangs las ik een verhaal over de dirigent Bernard Haitink. Die heeft aan een ruimte van een kubieke meter genoeg om zijn werk tot stand te brengen.

De reclame voor een douchekop die warm en koud water mengt, gaat opeens als een beeld werken als Beuys die kruizen heeft geplaatst. De foto is slechts de eerste stap. Daarnaast was de bewerking nodig om een mogelijke ruimte in gang te zetten. Om er een fysieke relatie mee aan te kunnen gaan.

Fotografie, media, sociologie en antropologie zijn met elkaar verweven zaken die me interesseren. Toen aan het begin van de twintigste eeuw de invloed van radio en kranten ging toenemen, gaf dat een impuls aan de collage. Nu liggen de zaken ogenschijnlijk complexer, maar eigenlijk is het niet minder inzichtelijk. Met zoiets als de blaxploitation, de eerste films die zwarte filmsterren toonden, blijkt Hollywood in sociologisch verband van belang. Aan het eind van zo'n ontwikkeling is het mogelijk dat Amerika een zwarte president kiest. Daarvoor moet je wel eerst op grote schaal de massa bereiken. Op die manier denk ik dat kunst en media zaken kunnen bewerkstelligen en de weg kunnen effenen voor nieuwe ontwikkelingen. Noem het de manipulatieve kracht van het beeld.

The two crosses are all he needs for that. I recently read a story about the conductor Bernard Haitink. He needs a space of one cubic metre to do his work.

The advertisement for a shower head that mixes warm and cold water suddenly starts to function as an image once Beuys has put the crosses in position. The photograph is merely the first step; the manipulation was also required to set a possible space in motion, to be able to enter into a physical relation with it.

Photography, media, sociology and anthropology are interrelated matters that interest me. When the influence of the radio and newspapers started to grow at the beginning of the twentieth century, it gave an impulse to collage. Nowadays it all seems to have become more complex, but that does not make it any more impenetrable. Hollywood proves to be sociologically relevant with something like blaxploitation, the first films that showed black film stars. At the end of such a development, it is possible for the United States to elect a black president, but you have to be able to reach the mass on a large scale first. That is how I think that art and the media can make things happen and pave the way to new developments. Take the manipulative power of the image.

12 Joseph Beuys, *Tatsachen*, 1963

Newspaper photographs, drawings and notepaper from a hotel in Dordrecht. André Masson combined all those different elements in *Apparition dans les dunes* (1967) [13]. Did the hotel inspire or bore Masson so much that he had visions of these voluptuous, venomous creatures? Or was it that in the Netherlands Masson felt the presence of the colours of Rembrandt, which drove him to these colours that were alien to the old master? "Couleurs des D. de Rembrandt" is written at the bottom of the sheet of paper in Masson's handwriting, next to the giro number of the hotel-café-restaurant. Masson cuts, pastes, bends and associates. You can read this image, you leap through the different spatial perspectives. In fact, this is a textbook

Krantenfoto's, tekeningen en briefpapier van een hotel in Dordrecht. Al die verschillende elementen combineerde André Masson in *Apparition dans les dunes* (1967) [13]. Inspireerde of verveelde het hotel Masson zodanig dat hij er verschijningen van deze wulpse, venijnige wezens kreeg? Of voelde Masson in Nederland de aanwezigheid van de kleuren van Rembrandt, die hem tot deze, de oude meester vreemde, vormen voerden. 'Couleurs des D. de Rembrandt' staat er in het handschrift van Masson onder aan het briefpapier, naast het postgironummer van het hotel-café-restaurant. Masson knipt, plakt, verbuigt en associeert. Je kunt dit beeld lezen, je verspringt door de verschillende ruimtelijke perspectieven. Eigenlijk is dit een schoolvoorbeeld hoe je verschillende ruimtes kunt creëren in één beeld. En elke kunstenaar is aan de schrijftafel van zijn hotelkamer wel eens aan zoiets begonnen.

13 André Masson, *Apparition dans les dunes*, 1967

George Platt Lynes maakte in 1939 foto's van het gezelschap rond Dalí, waaronder het iconisch geworden portret van Dalí met een model dat een kreeft draagt bij wijze van vijgenblad. Platt Lynes maakte ook deze naaktfoto waarop hetzelfde model de halsketting van Dalí's vrouw Gala draagt.[5] Dalí bewerkte de foto met inkt en maakte er een scène van [14].

Je kunt de ruimte behoorlijk hybride maken en vergroten. Het enige criterium is of het 'werkt'.

Kleuren

Bij het bewerken van foto's denk je uiteraard in eerste instantie aan het inkleuren ervan. Dat gebeurde eigenlijk al van meet af aan, wat mij sterkt in mijn opvatting dat foto's in essentie onaf zijn.

Duchamp beschreef de titels van zijn werken als 'onzichtbare kleuren'.

example of how you can create several spaces in a single image. And every artist has started on something like that at some time, seated at the desk of his hotel room.

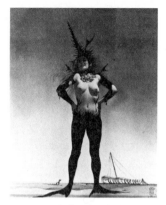

14 Drawing on photo by Salvador Dalí, photograph by George Platt Lynes, 1939

In 1939 George Platt Lynes took photographs of Dalí and his associates, including the portrait that has become an icon of Dalí with a model who is wearing a lobster like a fig-leaf. Platt Lynes also took this nude photograph on which the same model is wearing the necklace belonging to Dalí's wife Gala.[5] Dalí modified the photograph with ink and turned it into a scene [14].

You can make space pretty hybrid and enlarge it. The only criterion is whether it works.

Colours

In modifying photographs you naturally think in the first instance of colouring them in. In fact, that was done right from the start, which confirms me in my notion that photographs are essentially incomplete.

Duchamp described the titles of his works as "invisible colours".

Het gezicht in het gebouw of de geschiedenis die huilt [The Face in the Building or History Crying] [15] is the provisional title of this work, which is still in progress. Domes of colour and light. It is a photograph of the cupola of the dome of the synagogue in Szeged, Hungary. I have mirrored the negative of the photograph and photographed it twice, making it look like a face in the wall. The photographs have been enlarged to a scale that makes it possible to walk into the imaginary space, as it were. The stained glass windows in the dome echo and reflect one another to form a single, massive burst of colour. Those colours have been removed from the photograph, blown up and placed on top of it again as transparent fields.

TRANSFIXED, STITCHED PHOTOGRAPHS

Het gezicht in het gebouw of de geschiedenis die huilt [15] is de voorlopige titel van dit werk, dat zich nog aan het ontwikkelen is. Koepels van kleur en licht. Het is een foto van de nok van de koepel van de synagoge in Szeged, Hongarije. Het negatief van de foto heb ik gespiegeld en twee keer gefotografeerd, waardoor het zich voordoet als een gezicht in de wand. De foto's zijn vergroot tot een schaal die het mogelijk maakt om de imaginaire ruimte als het ware te betreden. In de koepel zitten glas-in-loodramen die elkaar weerkaatsen en weerspiegelen tot één grote schittering van kleur. Die kleuren zijn uit de foto gehaald, uitvergroot en er als transparante vlakjes opnieuw overheen gelegd. Door die vlakjes iets te draaien en te kantelen, verkrijg je het effect van de oorspronkelijke schitteringen van de kleuren en hun lichtspel. Je kunt dit werk ook lezen als een abstract schilderij, als een combinatie van vlakken en kleuren. Met mijn bewerking wil ik de hallucinatoire explosie van ruimte en licht voelbaar maken.

De verdubbeling van de ogen raakt ook aan de context van het gebouw, waar veel gebeurd is tijdens de Tweede Wereldoorlog. De synagoge is nu vooral een plek voor bezinning, waar fotografie van voor, tijdens en na die periode wordt getoond.

Bewerkte koepels komen ook veel voor in moskeeën. Beneden is het gebouw een synagoge of een moskee, maar de koepel verwijst naar dezelfde hemel en werkt in die zin verbindend.

Dit werk gaat eveneens over het uitgangspunt dat het 'ik' een beklemmende afstand ervaart ten opzichte van zijn lichamelijkheid. Er bestaat een raadselachtige relatie tussen onszelf en wat ons lichaam is en doet; hoe je je lichaam ervaart. Je kijkt naar je hand en je ziet wel dat het je hand is, maar het is tegelijkertijd iets abstracts. Die vervreemding kun je ook voelen als je in de spiegel kijkt. Je hebt een innerlijke wereld waarin je je bevindt en dan word je opeens geconfronteerd met het beeld ervan, dat niet direct samenvalt.

1 Friedrich Nietzsche, *Voorbij goed en kwaad*, Amsterdam 1999, vert. van *Jenseits von Gut und Böse* (oorspr. 1886), hoofdstuk 'Spreuken en tussenspelen', paragraaf 146, p. 81.
2 Peter Lang, William Menking, *Superstudio. Life without Objects*, Milaan 2003, p. 154.
3 Idem, p. 73.
4 Arthur Drexler, *Ludwig Mies van der Rohe*, New York 1960, p. 24 en 25.
5 Lewis Kachur, *Displaying the Marvelous. Marcel Duchamp, Savador Dalí, and Surrealist Exhibition Installations*, Cambridge, Mass./Londen 2001, p. 115–116.

By slightly rotating and tilting those fields, you get the effect of the original dazzling effect of the colours and their play of light. You can also read this work as an abstract painting, as a combination of fields and colours. I want my adaptation to make the hallucinatory explosion of space and light tangible.

The doubling of the eyes also touches on the context of the building, where a lot has happened since the Second World War. The synagogue is now primarily a place for meditation, where photography from before, during and after that period is shown.

Decorated domes are also common in mosques. The building below is a synagogue or mosque, but the dome refers to the same heaven and has a cohesive effect in that sense.

15 Berend Strik, *Het gezicht in het gebouw of de geschiedenis die huilt/ The Face in the Building or History Crying*, 2009 (diptych)

This work is also about the principle that the "I" experiences a constrictive distance vis-à-vis its own corporeality. There is an enigmatic relation between ourselves and what our body is and does; how you experience your body. You look at your hand and you can see that it is your hand, but at the same time it is something abstract. You can also feel that alienation if you look in the mirror. You have an inner world in which you find yourself and then you are suddenly confronted with the image of it that does not directly coincide.

1 Friedrich Nietzsche, Aphorism 146, *Beyond Good and Evil* (1886).
2 Peter Lang, William Menking, *Superstudio. Life without Objects*, Milan 2003, p. 154.
3 Idem, p. 73.
4 Arthur Drexler, *Ludwig Mies van der Rohe*, New York 1960, pp. 24 and 25.
5 Lewis Kachur, *Displaying the Marvelous: Marcel Duchamp, Salvador Dalí, and Surrealist Exhibition Installations*, Cambridge, Mass./London 2001, pp. 115–116.

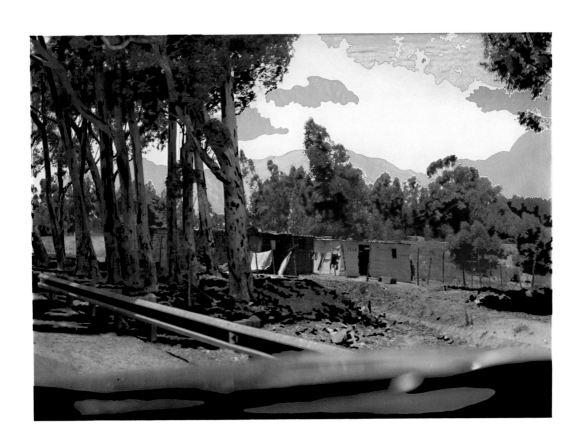

South Africa, 2009

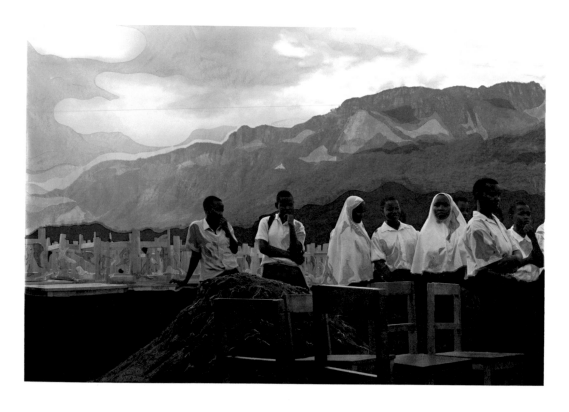

Kilimanjaro, 2008

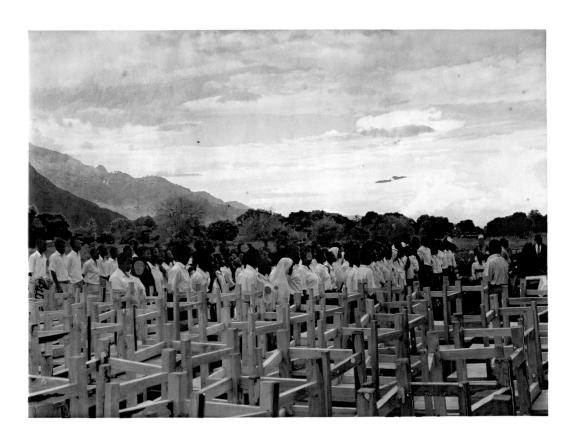

Spotted Horizon, 2008

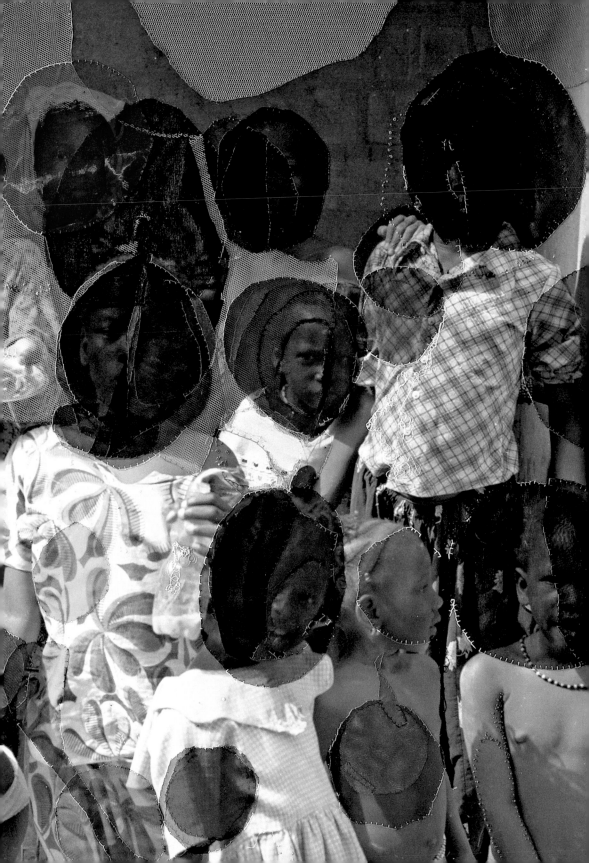

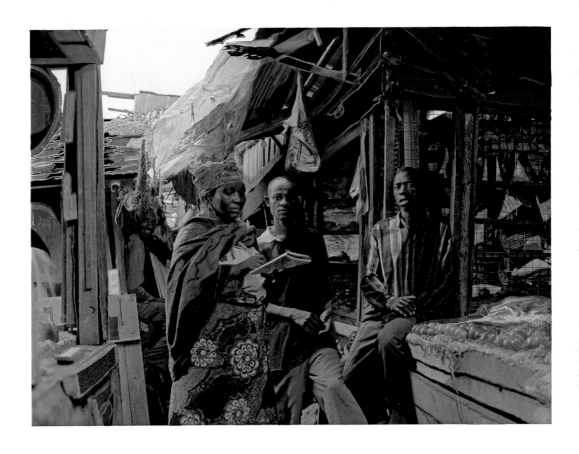

The Market, 2008
They Have, You Have, We Have, 2006

De-unicefed, 2008 (detail)

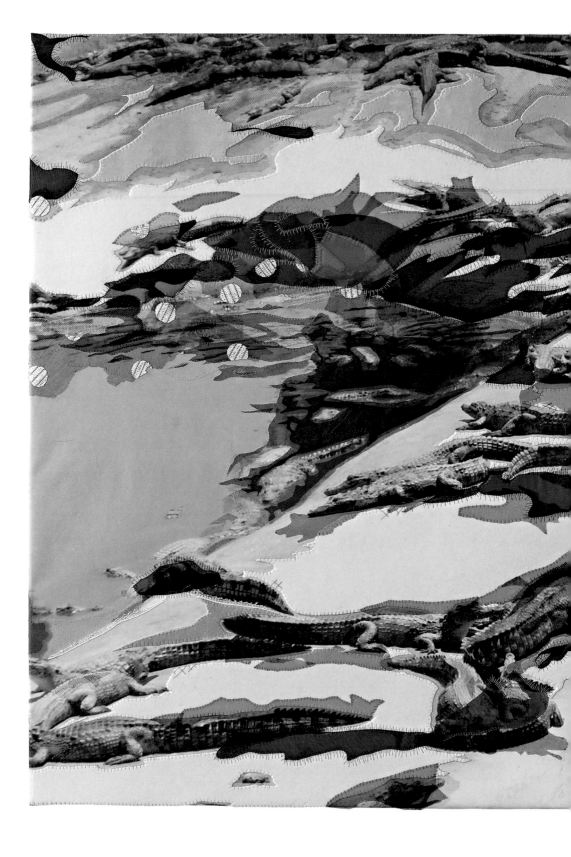

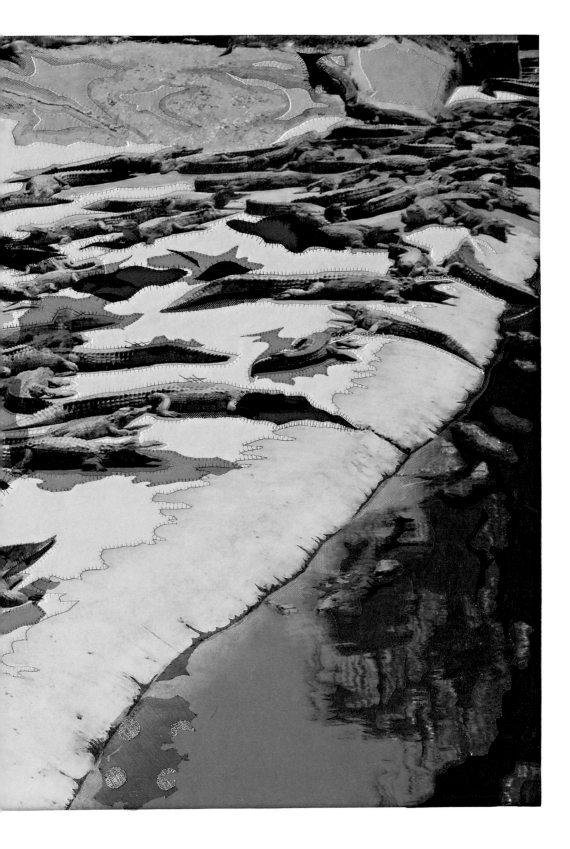

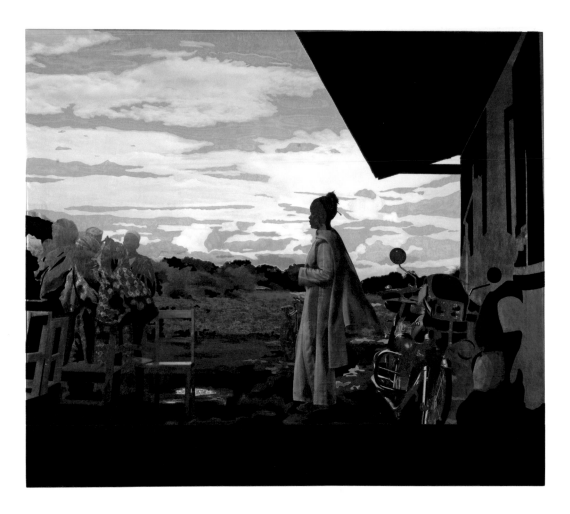

Tanzania, 2007

p. 198–199: *Crocodiles*, 2008

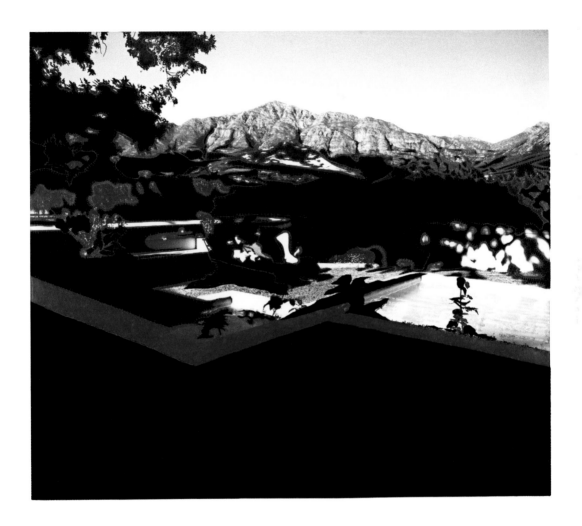

Franschhoek, 2007

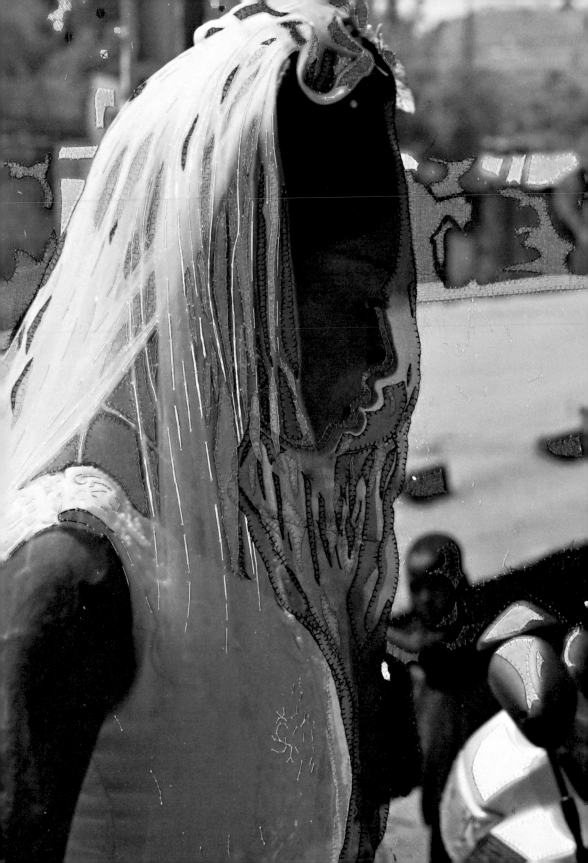

Bamako, 2006

Bamako Bride, 2007 (detail)

Bamako Reading, 2007

The Manifest and a Latent Thought, 2007

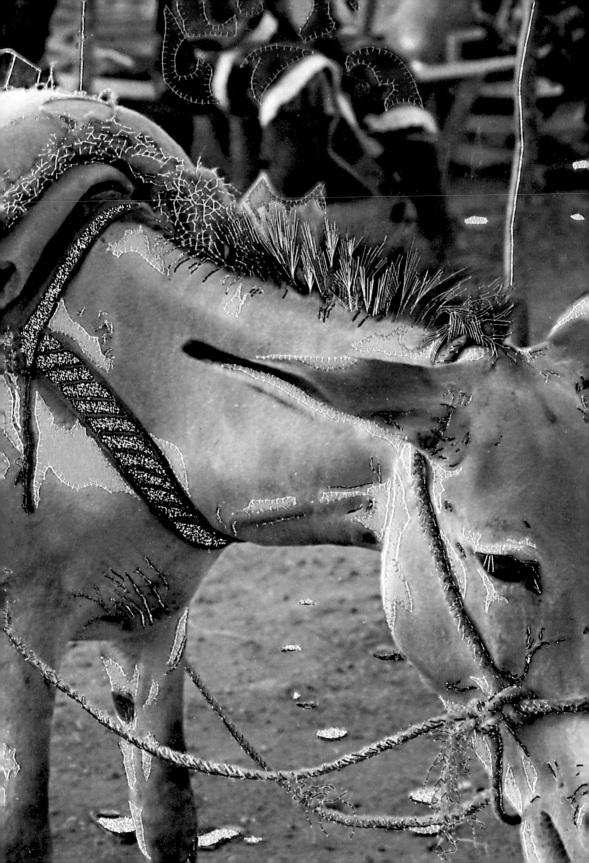

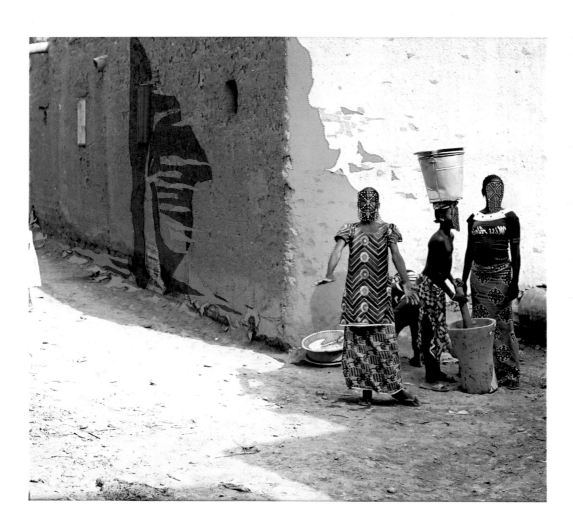

Misses Africa, 2007

Curator's Memory Aid, 2006 (detail)

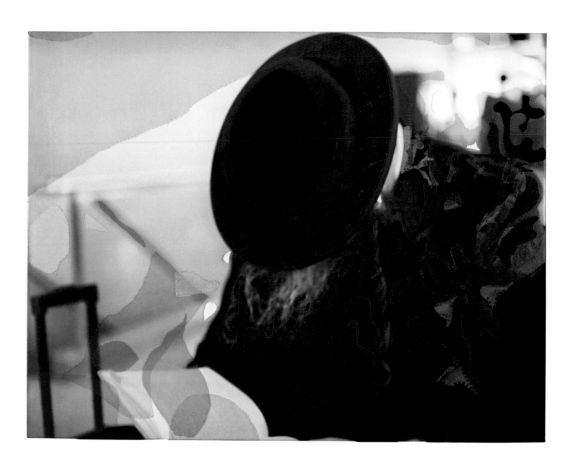

Sleeping Jew, 2009

p. 208–209: *Bruised Wall*, 2009

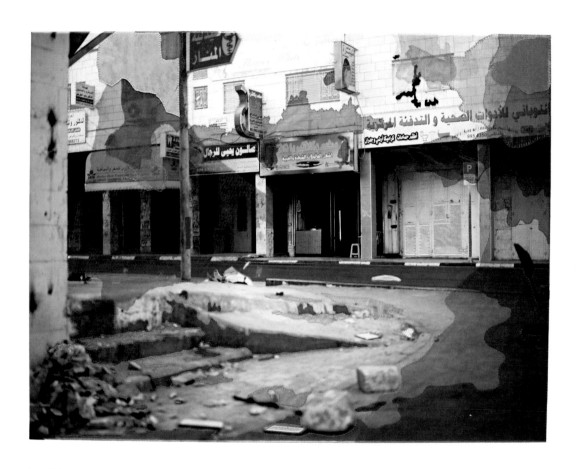

Ramallah, 2009

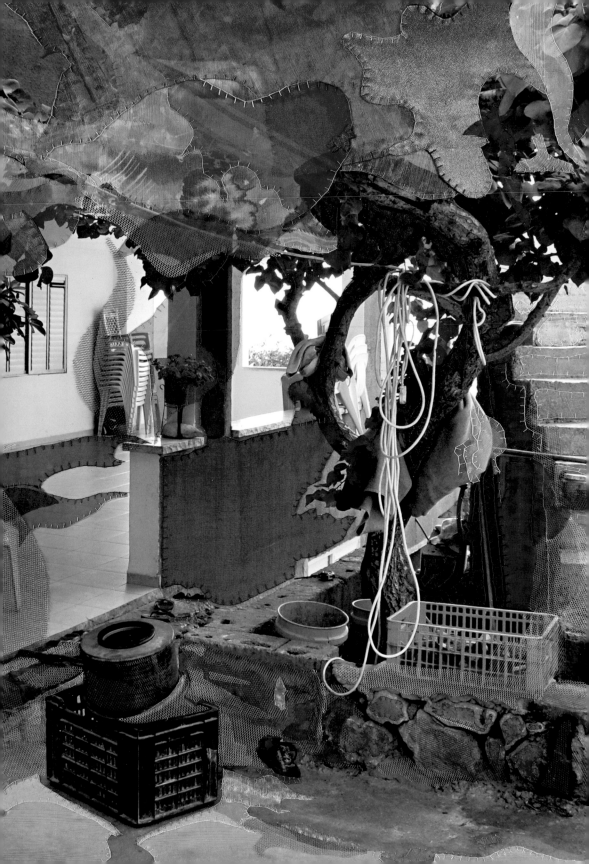

Arafat, 2009

Palestinian House, 2009 (detail)

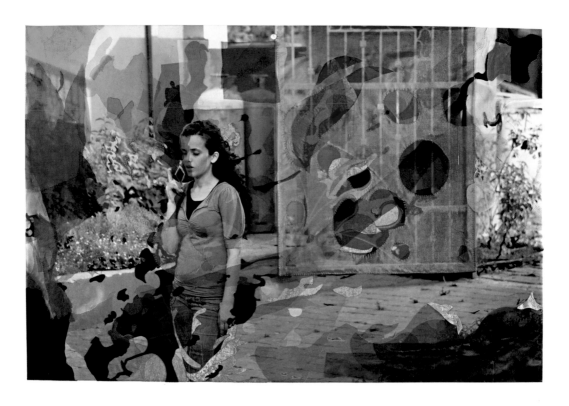

Nasreen, 2009

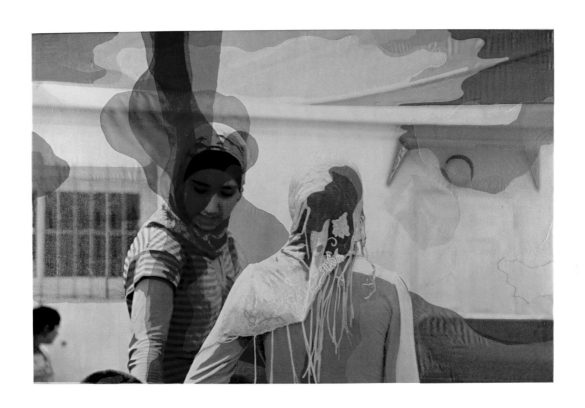

Scarfs (Conversation Piece), 2009

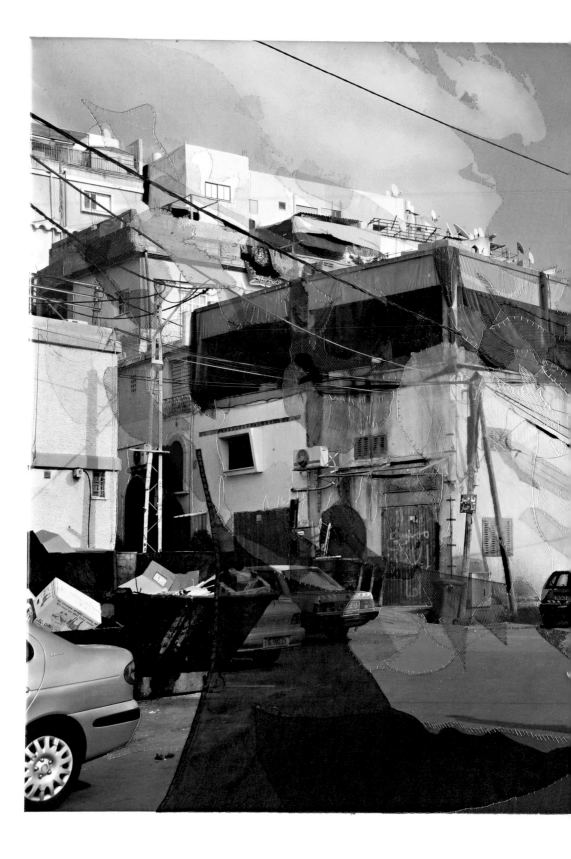

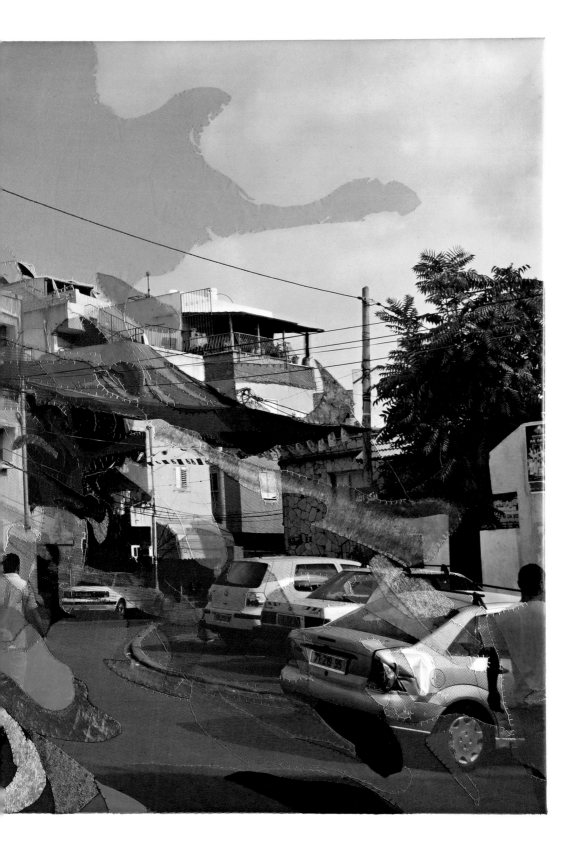

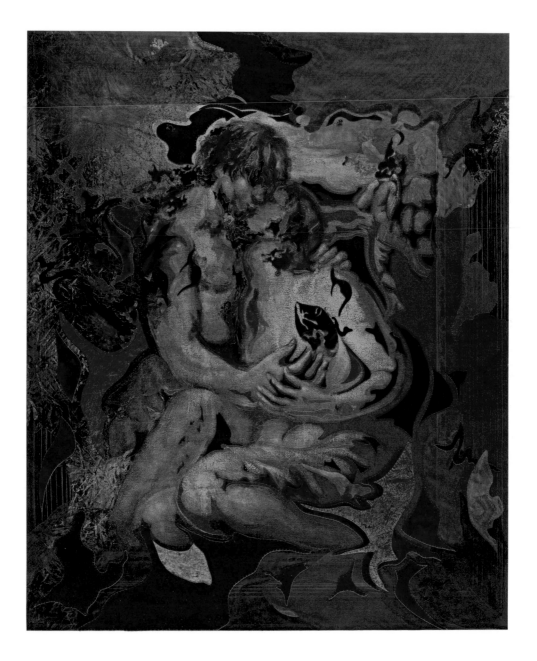

Stitched Photo of a Painting of Henri van de Velde, 2009

p. 216–217: *Faradis, Arabic City in Israel*, 2009

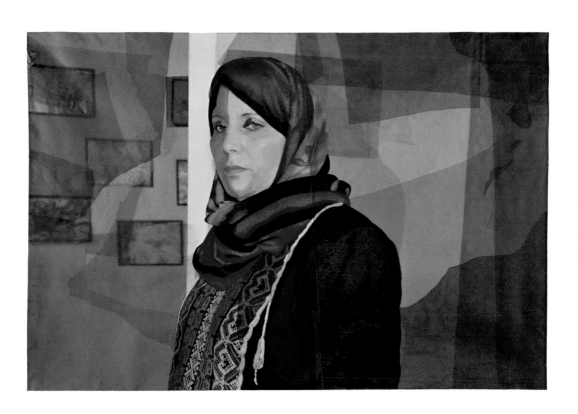

Palestinian Woman, 2009

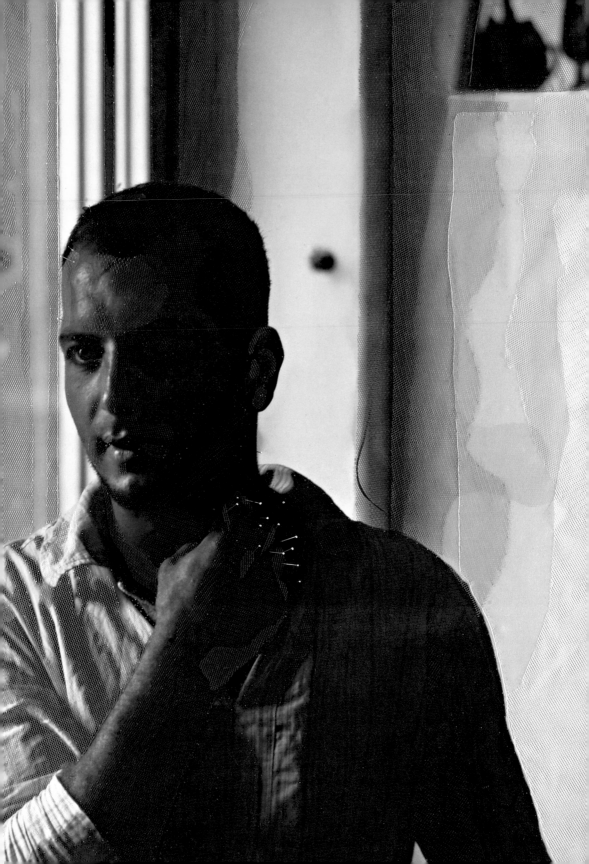

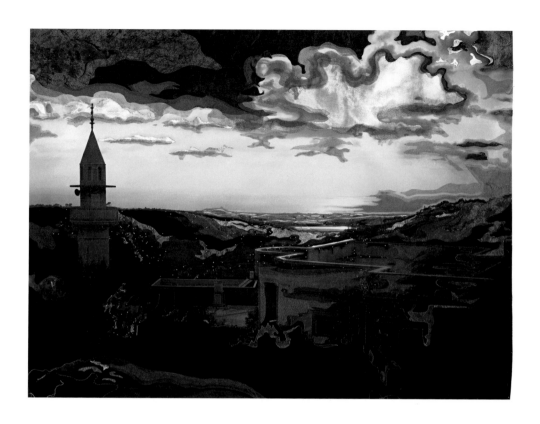

Unrecognized City, 2009
Fly My friend, Fly, 2009

Palestinian Man, 2009 (detail)

Jaffa, 2009

p. 222–223: *Het gezicht in het gebouw of de geschiedenis die huilt/*
The Face in the Building or History Crying, 2009 (diptych)

Biography

Born in Nijmegen,
The Netherlands, 1960
Lives and works in Amsterdam,
The Netherlands

Education

2001
Artist in residence,
Het Vijfde Seizoen, Den Dolder

1998–2000
International Studio &
Curatorial Program (ISCP),
New York

1986–1988
Rijksakademie van beeldende
kunsten, Amsterdam

Awards

1993
Dorothea von Stetten-
Kunstpreis, Bonn

1990
Charlotte Köhler Prize,
Amsterdam

1987
Prix de Rome, 2nd Prize
(Sculpture), Amsterdam

Solo Exhibitions (Selection)

2009
Galerie Stephane Simoens
Contemporary Fine Art,
Knokke (B)
Galerie Fons Welters,
Amsterdam (NL)

2008
En Sourdine, Jack Tilton
Gallery, New York (USA)

2005
*Lascivious Fortification:
Shadow and Light*, Jack Tilton
Gallery, New York (USA)

2004
Body Electric, Fries Museum,
Leeuwarden (NL)
Freestyle, Galerie Fons
Welters, Amsterdam (NL)

2002
Ssssnnnniiiiffffff, Kabinett,
Zurich (CH)

2000
*How did you dare scratch
my white delicate chest?*, Galerie
Fons Welters, Amsterdam (NL)

1998
Richard Heller Gallery,
Los Angeles (USA)
Galerie Lars Bohman,
Stockholm (S)
*Berend Strik & One
Architecture*, De Vleeshal,
Middelburg (NL)

1997
*But you… but you… but
you are blinded by reality*,
with One Architecture, Galerie
Fons Welters, Amsterdam (NL)

1994
*Sadness, Sluices, Mermaids,
Delay*, Stedelijk Museum
Amsterdam (NL)

1990
Vliegenthart, Galerie Fons
Welters, Amsterdam (NL)

1989
Beelden, Galerie 't Venster,
Rotterdam (NL)

Group Exhibitions (Selection)

2009
Ruhezeit Abgelaufen,
Kunstfort near Vijfhuizen (NL)

2008
Black is Beautiful, De Nieuwe
Kerk, Amsterdam (NL)
*Mooi niet: Werken uit
de collectie van Museum
Het Domein*, Gouvernement,
Maastricht (NL)
Platform Paradise, village
of Ein Hawd (IL)
New Media, Stephane
Simoens Contemporary Fine Art,
Knokke (B)

2007
*PRICKED! EXTREME
EMBROIDERY*, Museum of Arts
& Design, New York (USA)
*A Faithful Eye: Modern
and Contemporary Art from
The Netherlands: The ABN
AMRO Collection*, Grand Rapids
Art Museum, Grand Rapids,
MI (USA)

2006
Room with a View:
De Bouwfonds Kunstcollectie,
Gemeentemuseum Den Haag,
The Hague (NL)

2005
The Best of the last 22 Years,
Jack Tilton Gallery, New York
(USA)
*Slow Art: The Current Art
Scene*, Museum Kunst Palast,
Düsseldorf (D)
Les Très Riches Heures,
Museum Het Valkhof,
Nijmegen (NL)

2002
It's Unfair, De Paviljoens,
Almere (NL)
Life in a Glass House,
with One Architecture, Stedelijk
Museum Amsterdam

2001
The Presentation, Stedelijk
Museum Amsterdam (NL)
Pleidooi voor intuïtie,
Gemeentemuseum Den Haag,
The Hague (NL)

2000
Biennale de Lyon, curated
by Jean Hubert Martin, Lyon (F)
Japan, curated by Camiel
van Winkel, De Vleeshal,
Middelburg (NL)

1999
Trouble Spot. Painting,
MUHKA/NICC, Antwerp (B)

1997
Richard Heller Gallery,
Santa Monica/Los Angeles
(USA)

1996
Abendland, Städtische
Ausstellungshalle, Münster (D)
Galerie Annette de Keyser,
Antwerp (B)
The Other Self, Stedelijk
Museum Bureau Amsterdam,
Amsterdam (NL)

1995
Summer Show, Galerie Fons
Welters, Amsterdam (NL)
The Other Self, National
Gallery of Modern Art,
New Delhi (IND)

1994

Rendez-vous provoqué,
Musée National d'Histoire
et d'Art, Luxembourg (L)/
Stedelijk Museum De Lakenhal,
Leiden (NL)

Het Grote Gedicht.
Nederlandse Beeldhouwkunst
1945–1994, Grote Kerk,
The Hague (NL)

1993

The Mouth of the Crocodile,
Galerie Fons Welters,
Amsterdam (NL)
Jack Tilton Gallery, New York
(USA)

Dorothea von Stetten-
Kunstpreis, Kunstmuseum
Bonn (D)

Scuola, Scuola di
San Pasquale, Venice (I)

1992

Welcome Stranger,
multimedia project in an
abandoned house, Amsterdam
(NL)

UNFAIR, Galerie Fons
Welters at Art Cologne,
Cologne (D)

1989

Mik, Leijenaar, Strik,
Museum 't Kruithuis,
Den Bosch (NL)

Capital Gains, Museum
Fodor, Amsterdam (NL)

1988

A Great Activity, Stedelijk
Museum Amsterdam (NL)

Biblio-
graphy

2009

Hans den Hartog Jager,
*ATELIER: 50 kunstenaars-
portretten*, Haarlem:
99 Publishers, 2009

2008

Janet Koplos, 'Berend Strik',
Art in America, December

Stephen Maine, 'Fertile
Ground in the Photo',
The New York SUN, June 12

Sandra Jongenelen,
'Boekenkast van Berend Strik',
Kunstbeeld, no. 5

Matilda McQuaid, *Stitches in
Time*, New York: Tilton Gallery
(cat.)

Paul Depondt, 'Karakter
in de hand', *de Volkskrant*,
8 February

2007

David Revere McFadden (ed.),
Extreme Embroidery, Museum
of Arts and Design (cat.)

Pietje Tegenbosch,
'Berend Strik, niet zonder
emotie', *Museumtijdschrift*

David Stroband, 'The
Pumping and Penetrating Needle:
Berend Strik's Embroidery
Techniques and his Art', in:
The Low Countries. Ons Erfdeel,
no. 15, pp. 207–217

2005

Frank van de Schoor,
*Moderne Favorieten, aanwinsten
Moderne Kunst 1999–2004*,
Nijmegen: Museum Het Valkhof
Nijmegen

2004

Sven Lütticken, *Berend Strik:
Body Electric*, Amsterdam:
Valiz, 2004

Robert-Jan Muller,
'Ik borduur om van porno toch
nog mooie dingen te maken',
Het Parool, 13 February

Marina de Vries, 'Tere spinsels
en ruw uiteenspattende dromen',
de Volkskrant, 7 February

Karel Ankerman, 'Galerie:
Fons Welters', *Het Financieele
Dagblad*, 31 January

Edzard Mik, 'Een vrouw
borduren. De zachte harde
wereld van Berend Strik',
Vrij Nederland, 31 January

Sandra Spijkerman,
'De kruisstreek voorbij', *Trouw*,
30 January

Hans Den Hartog Jager,
'Hart voor een tweeling',
NRC Handelsblad, 23 January

Xandra de Jongh, 'De ruis
voorbij', *Kunstbeeld*, no. 2

2003

Andreas Schlaegel,
'Aperto Amsterdam', *Flash Art*,
Vol. XXXVI No. 228,
January–February

Proof of Principle, Akzo Nobel
Foundation, pp. 148–149 (cat.)

BI, cahier 1, with Isabel
Cordiero

2002

Sjeng Scheijen, 'Hartenhuis',
De Groene Amsterdammer,
19 October

Sven Lütticken, *Kunst-Bulletin*,
no. 2, September, p. 50

*Contemporary Art From
The Netherlands*, Frankfurt am
Main: European Central Bank,
pp. 56–57 (cat.)

Architecture and Hygiena,
Batsford: Adam Kalkin,
pp. 52–59 (cat.)

*Hiroshima Art Document
2002*, Hiroshima: Creative Union
Hiroshima, p. 7 (cat.)

'One Architecture + Berend
Strik', *Gagarin*, Vol. 3 no. 1,
pp. 46–53

Berend Strik 'Berend Strik.
Tourette Dwelling', *Malmö
Art Academy Yearbook*, Malmö:
Lund University, pp. 133–135

2001

Emilie Feij, 'De verleider
verleid(t)', Portret, *kM*, no. 38

De Voorstelling, Amsterdam:
Stedelijk Museum Amsterdam,
p. 53 (cat.)

2000

Peter Kattenberg, 'Een groot
gezin', *Het Financieele Dagblad*,
September

Partage D'Exotismes,
5th Biennale d'Art Contemporain
de Lyon, p. 139 (cat.)

Bart Lootsma, *Superdutch*,
Nijmegen: Sun, 2000, p. 258

Kees 't Hart, Eddie Marsman,
Jhim Lamoree, *Het Paard van
Troje*, Leeuwarden: Fries Museum

1999

Petra Brouwer, Sven
Lütticken, 'The Coolest
Suburbia', *Flash Art*, no. 207

Trouble Spot. Painting,
Antwerp: NICC, MUHKA,
p. 22 (cat.)

Elly Stegeman, 'Groei en
krimp', *Metropolis M*, no. 1

Albert Weis, 'Desire',
München: Ausstellungsforum
FOE 156

1998

'Kunstenaars uit Galerie
Fons Welters', *Almere Cahier*,
no. 2, September, p. 7

Bert Steevensz, 'Andere
stiksels. Berend Strik en Michael
Raedecker', *Metropolis M*, no. 1

'Golden Showers, One
Architecture: Urban Project',
Berlin: Galerie und Architekten-
Forum Hackesche Höfe

'One Architecture & Berend
Strik', Middelburg: De Vleeshal

1997

Marina de Vries, 'Een
gebouw op pootjes, Briljant!',
Het Parool, 6 November

Robbert Roos, 'Striks
borduurwerk ondermijnt en
bedriegt', *Trouw*, 25 October

Lucette ter Borg, 'Een-
wording in een bierpaviljoen',
de Volkskrant, 15 October

Pist Protta, no. 29, October,
pp. 42–44

Lex ter Braak, 'Licking Bears',
*Berend Strik: De Borduurwerken/
The Embroideries*, 1988–1997,
Amsterdam: Galerie Fons Welters

1996

Update, Copenhagen:
Turbinehallerne (cat.)

Meera Menezes, 'Berend
Strik: The Other Self', India:
The National Gallery of Modern
Art, India/Amsterdam: Stedelijk
Museum Bureau Amsterdam,
p. 43ff

Gail B. Kirkpatrick, 'Die
Lauten und Leisen: Skizzen
für eine münsterische Skulptur
Ludgerikirchplatz Münster',
Abendland, Münster: Kulturamt
der Stadt Münster

1995

Lucette ter Borg, 'Glas laat
licht door en daarmee God',
NRC Handelsblad, 11 February

Borduren 2000, Leiden:
Stedelijk Museum De Lakenhal
(cat.)

Doris Wintgens, 'De Kunst
van Borduren', *Kunstbeeld*,
no. 2

Verborgen Collectie,
Den Haag: KPN, Koninklijke
PTT Nederland NV, p. 132

Berend Strik, 'Interior Sadist',
Kunst & Museumjournaal,
no. 3/4

1994

Rob Vermeulen, 'Het Grote Gedicht', *De Haagse Courant*, 8 July

'Sadness, Sluices, Mermaids, Delay', exhibition Stedelijk Museum Amsterdam', *Zapp Magazine*, no. 1

Catherine van Houts, 'Drummen achter de naai-machine', *Het Parool*, 5 February

Bianca Stigter, 'De porno-sterren lijken te zingen', *NRC Handelsblad*, 4 February

Wim Beeren, Enric Lunghi, *Rendez-vous provoqué*, Luxembourg: Musée National d'Histoire et d'Art

Camiel van Winkel, 'Casco over Casco', Utrecht: Project 8 (cat.)

Marianne Brouwer, *Berend Strik*, Amsterdam: Galerie Fons Welters

Rudi Fuchs et al., *Berend Strik: Sadness, Sluices, Mermaids, Selay*, Amsterdam: Stedelijk Museum Amsterdam (cat.)

1993

Dominic van den Boogaard, 'De Terugkeer van Tom Jones', *Metropolis M*, June

Scuola, Venice (cat.) Camiel van Winkel, *LieshoutStrik AkkermanJacobs*, New York: Jack Tilton Gallery

1992

Mark Kremer, 'Een studie voor de grote trom', *Metropolis M*, no. 3, pp. 38–42

Mark Kremer, 'Your Body is a Battleground', *Kunst & Museumjournaal*, Vol. 3, no. 4, pp. 38–42

1991

Marjolein Schaap, 'Conceptuele tendensen in Nederland', *Arte Factum*, April–May

Europe Unknown/Europa Nieznana, Krakow: Palac Sztuki TPSP, pp. 158–159 (cat.)

1990

Arthur Kunst [Kees van der Ploeg], 'Capitail Gains', *Arte Factum*, April

Edzard Mik, *Vliegenthart*, Amsterdam: Galerie Fons Welters

1989

Louwrien Wijers, 'Capital Gains: fundamenteel beeld-onderzoek', *Het Financieele Dagblad*, 25 November

1987

Riet de Leeuw, 'Capital Gains', *Metropolis M*, no. 4

Emilie Fey, 'Banality versus Originality', Den Bosch 't Kruithuis (cat.)

Jurrie Poot, *A Great Activity*, Amsterdam: Stedelijk Museum Amsterdam (cat.)

On the Authors

Sophie Berrebi is an art historian specialised in modern and contemporary art since 1945. She is assistant professor (lecturer) in the history and theory of photography at the University of Amsterdam. She is working on two books: on Jean Dubuffet and on a study of the photographic document as art form in recent art.

Matthijs Bouw is the founder and director of One Architecture in Amsterdam. He has worked with Berend Strik on many joint projects, such as the beer pavilion in Salzburg (1996), a multimedia installation in De Vleeshal in Middelburg (1998), and the ongoing project for the Huntey twins.

Bouw and Strik are currently working together on the interventions to the St Jozef monastery in Deventer. Bouw regularly publishes and teaches in various international institutes. His most recent appointment was as Professor of Gebäudelehre und Grundlagen des Entwerfens at the RWTH in Aachen.

Laurie Cluitmans (1984) joined Galerie Fons Welters in 2006. She studied art history and communication science at the University of Amsterdam.

Antje von Graevenitz is an author, art critic and art historian. She is professor at the University of Cologne and lectured at the University of Amsterdam. She is the author of numerous books on contemporary art and artists: Joseph Beuys, Aernout Mik, Anthony Gormley and many others.

Laura van Grinsven (1979) joined Galerie Fons Welters in 2005. She studied art history and philosophy at the University of Amsterdam.

Gertrud Sandqvist is professor in the theory and history of ideas of visual art at Lund University, Sweden. She was Dean at Malmö Art Academy, Lund University (1995–2007).

She is board member of the National Foundation for Swedish Culture of the Future since 2003, and chair of Baltic Art Center 2003–2008. Since 2007 she is chair of the steering committee of KUNO, the network organization of all Nordic Art Academies. She is member of the International board of Maumaus-escola des artes Visuales, Lisbon, and of the curriculum committee of the International Academy of Art Palestine. She is one of the founding members of EARN, European Art Research Network.

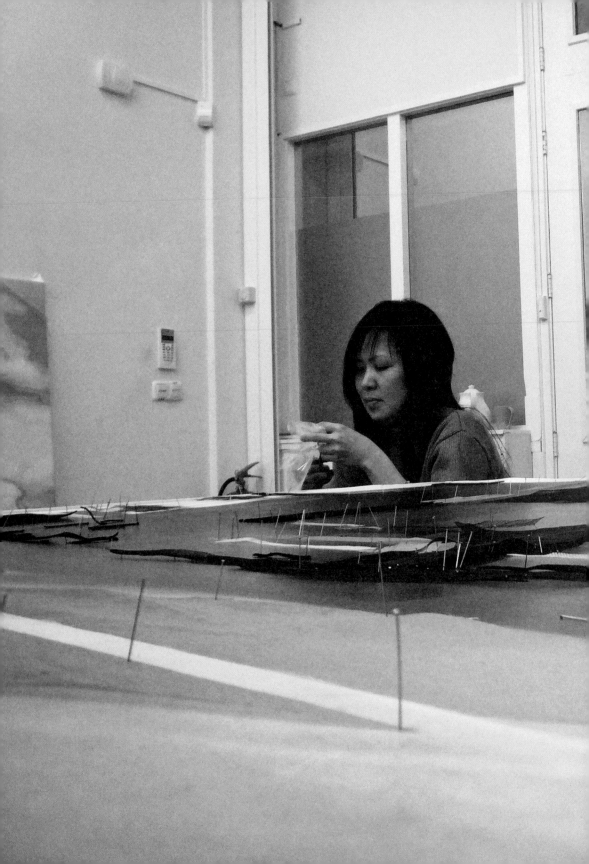

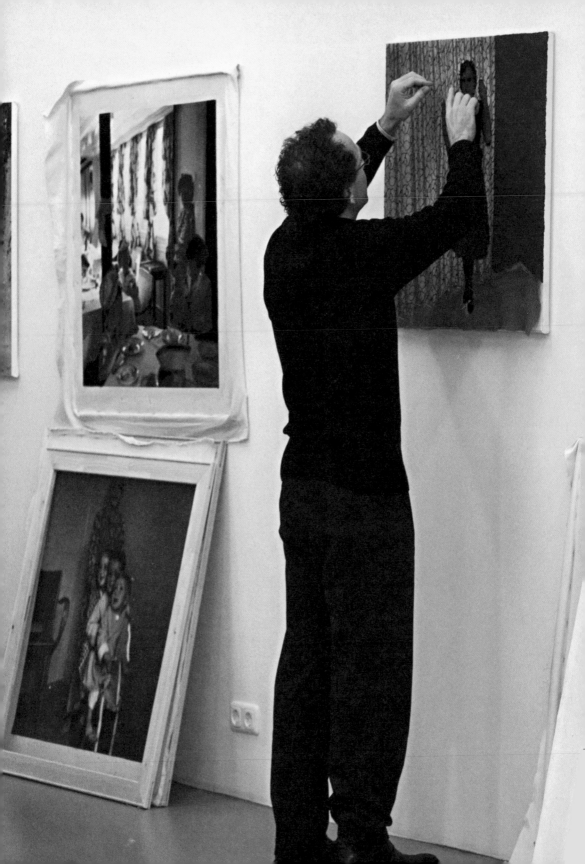

p. 49
Prins Willem I, 2005
Stitched C-print
80 x 80 cm
Courtesy Galerie Fons Welters,
Amsterdam

p. 50
I Dreamed in a Dream, 2005
Stitched photo
80 x 80 cm
Private collection

p. 51
She Moves, 2003–2004
Stitched C-print
50.8 x 40.6 cm
Private collection, New York

p. 52
D.R.U., 2008
Stitched photo
50 x 50 cm
Courtesy Galerie Fons Welters,
Amsterdam

p. 53
The Man Who Went into a Flower,
2007
Stitched C-print
31 x 31 cm
Private collection, Amsterdam

p. 54
Event Space, Control Space, 2008
Stitched C-print
100 x 140 cm
Collection E. Decelle, Brussels

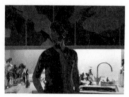

p. 55
Inside Outside, 2008
Stitched C-print
145 x 200 cm
Private collection, Barneveld

p. 56–57
Nurse, 2007
Stitched C-print
100 x 132 cm
Private collection, Breukelen

p. 58
*In a circle I wait. I do not doubt
to meet you again*, 2005
Stitched photo
80 x 80 cm
Private collection

p. 59
Bold Aberration, 2005
Stitched Photo
79.2 x 79.2 cm
Private collection, Miami

p. 60
Lascivious, Shadow and Light,
2005
Stitched photo
29.7 x 29.7 cm
Private collection, Miami

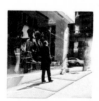

p. 61 (left)
Sketch for Territory, 2006
Stitched photo
30 x 30 cm
Private collection, New York

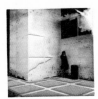

p. 61 (right)
Smoke, China, Mies, 2006
Stitched photo
11.7 x 11.7 inch
Private collection, New York

p. 62 (left)
Sky and the Rijksmuseum, 2005
Stitched photo
29.8 x 29.8 cm
Private collection, Orlando

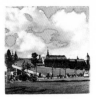

p. 62 (right)
Donkey's Ear and the Stedelijk,
2005
Stitched photo
29.8 x 29.8 cm
Private collection, Orlando

p. 63
Sparkle Motion, 2006
Stitched photo
30.5 x 30.5 cm
Private collection, Amsterdam

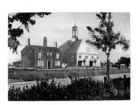

p. 64–65
(Un)constructed Architecture, 2009
Stitched C-print
90 x 145 cm
Courtesy Stephane Simoens
Contemporary Fine Arts, Knokke

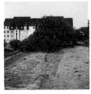

p. 66
Extort, 2006
Stitched photo
30.5 x 30.5 cm
Private collection, Amsterdam

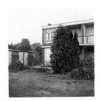

p. 67
Natural Order, Architecture, 2006
Stitched photo
30.5 x 30.5 cm
Private collection, Amstelveen

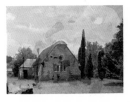

p. 68
*East-Netherlands, Rural Dutch
Architecture*, 2004
Stitched photo
90 x 125 cm
Private collection, Naples

p. 69 (top)
One-Eyed Architecture, 2006
Stitched C-print
100 x 145 cm
Courtesy Tilton Gallery, New York

p. 69 (below)
*A Design for a De-Architecture
Barn*, 2006
Stitched C-print
89.2 x 89.2 cm
Private collection, Orlando

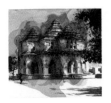

p. 70–71
Entrance, 2007
Stitched C-print
108 x 101 cm
Private collection, Haarlem

p. 72
Pairs of Perspective, 2005
Stitched C-print
106.9 x 89.2 cm
Private collection, New York

p. 73
Tumbled City, 2005
Stitched C-print
89.2 x 168.4 cm
Private collection, Los Angeles

p. 74–75
Franschhoek Landscape, 2007
Stitched C-print
100 x 134.5 cm
Private collection, Frankfurt

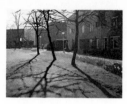

p. 76
Amsterdam Zuid-Oost, 2007
Stitched C-print
100 x 136.5 cm
Private collection, Miami

p. 77
Stitched Family House Symmetry,
2005
Stitched C-print
89.9 x 141 cm
Private collection, New York

p. 78–79
Cottage in a Colonial Style, 2005
Stitched C-print
90 x 142.5 cm
Private collection, Amsterdam

p. 80
Mercedes, 2007
Stitched C-print
100 x 100 cm
Courtesy Tilton Gallery, New York

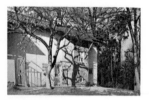

p. 82–83
They Have, You Have, We Have,
2006
Stitched C-print
75.5 x 110 cm
Private collection, Amsterdam

p. 113
One Lux Second, 2005
Stitched photo
90 x 90 cm
Private collection,
Frankfurt am Main

p. 114
Lemons and Mothers, 2007
Stitched photo
30.5 x 30.5 cm
Private collection, Amsterdam

p. 115
Untitled, 2003
Stitched photo
50 x 72 cm
Private collection, Amsterdam

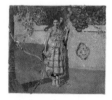

p. 116–117
Sketch for Mother Works,
2004–2005
Stitched photo
35 x 40 cm
Private collection, Sittard

p. 118
Bears and Tears, 2009
Stitched photo
30 x 30 cm
Courtesy Stephane Simoens
Contemporary Fine Art, Knokke

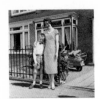

p. 119 (left)
Embrace Your Yellow Past, 2007
Stitched photo
76 x 76 cm
Collection Fries Museum

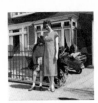

p. 119 (right)
Embrace Your Blue Past, 2007
Stitched photo
76 x 76 cm
Collection Fries Museum

p. 120
Dance Nietzsche, Dance, 2005
Stitched photo
80 x 80
Private collection, Naples

p. 121
Free Style, 2003
Stitched photo
66 x 67 cm
Private collection, Amsterdam

p. 122
Untitled, 2003
Stitched photo
64 x 66 cm
Collection Het Domein, Sittard

p. 123
Score, 2002
Stitched photo
80 x 80 cm
Collection ABN Amro, Amsterdam

p. 124
Dear Mommy Are You Okay, 2005
Stitched photo
82.5 x 81.5 cm
Collection Arval Lease

p. 125
Untitled, 2003
Stitched photo
50 x 80 cm
Collection AKZO Nobel Art
Foundation

p. 126
Untitled, 2003
Stitched photo
30 x 30 cm
Private collection

p. 127
Untitled, 2003
Stitched C-print
80 x 97 cm
Private collection, Amsterdam

p. 128–129
**Along the Winding Ways
of Random Ever**, 2006
Stitched C-print
63 x 88 cm
Achmea Art Collection, Zeist

p. 130
Experience Exterior, 2006
Stitched C-print
90 x 90 cm
Private collection, Sittard

LIST OF WORKS

p. 131 (left)
Untitled, 2003
Stitched C-print
64 x 66 cm
Private collection

p. 131 (right)
Alternated 100, Hardstyle, 2005
Stitched C-print
89 x 89 cm
Private collection, Naples

p. 132
Untitled, 2004
Stitched C-print
75 x 88 cm
Private collection, Amsterdam

p. 133
*2 Red Dots. Portrait of Alwine
as a Bug*, 2009
Stitched photo
30 x 30 cm
Courtesy Stephane Simoens
Contemporary Fine Art, Knokke

p. 134
Binge Mechanism, 2006
Stitched photo
30.5 x 30.5 cm
Courtesy Tilton Gallery, New York

p. 135
Diversion, 2006
Stitched C-print
110 x 110 cm
Collection ABN Amro, Amsterdam

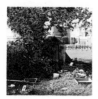

p. 136
Dwelling Diorism, 2006
Stitched photo
30 x 30 cm
Private collection, New York

p. 137
Epigenetic Landscape, 2006
Stitched C-print
110 x 110 cm
Collection Art Amsterdam

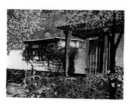

p. 138
Stitched Villa, 2003
Stitched C-print
75 x 98.5 cm
Private collection, Amsterdam

p. 139
Stiff City, 2005
Stitched photo
29.7 x 29.7 cm
Private collection, New York

p. 140
A Form of Sea and Adventure, 2005
Stitched C-print
90 x 90 cm
Collection De Nederlandsche Bank,
Amsterdam

p. 141
Untitled, 2005
Stitched photo
30 x 30 cm
Private collection, New York

p. 142–143
Granularity Velvet, 2005
Stitched C-print
89.2 x 168.4 cm
Private collection, Paris

p. 144
The Swimmer's Shoe, 2005
Stitched C-print
89.2 x 79.2 cm
Private collection, New York

p. 193
South Africa, 2009
Stitched C-print
145 x 202 cm
Courtesy Stephane Simoens
Contemporary Fine Arts, Knokke

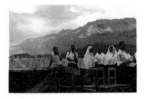

p. 194
Kilimanjaro, 2008
Stitched C-print
145 x 201 cm
Courtesy Stephane Simoens
Contemporary Fine Arts, Knokke

p. 195
Spotted Horizon, 2008
Stitched C-print
145 x 201 cm
Private collection, New York

p. 196
De-unicefed, 2008
Stitched C-print
97 x 120 cm
Private collection, New York

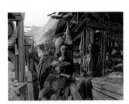

p. 197 (top)
The Market, 2008
Stitched C-print
145 x 201 cm
Private collection, Orlando

p. 197 (below)
They Have, You Have, We Have,
2006
Stitched C-print
75.5 x 110 cm
Private collection, Amsterdam

p. 198–199
Crocodiles, 2008
Stitched C-print
145 x 100 cm
Private collection, Amsterdam

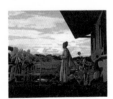

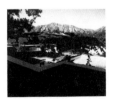

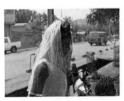

p. 200
Tanzania, 2007
Stitched C-print
145 x 200 cm
Collection Museum Boijmans
Van Beuningen, Rotterdam

p. 201
Franschhoek, 2007
Stitched C-print
100 x 116 cm
Collection Museum Boijmans
Van Beuningen, Rotterdam

p. 202
Bamako Bride, 2007
Stitched C-print
78 x 112 cm
Courtesy Tilton Gallery, New York

p. 203
Bamako, 2006
Stitched C-print
70 x 88 cm
Courtesy Tilton Gallery, New York

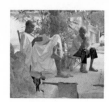

p. 204
Bamako Reading, 2007
Stitched C-print
98 x 107 cm
Private collection, New York

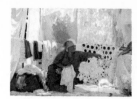

p. 205
The Manifest and a Latent Thought, 2007
Stitched C-print
100 x 141 cm
Private collection, Coligny

p. 206
Curator's Memory Aid, 2006
Stitched C-print
89 x 82 cm
Private collection, New York

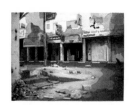

p. 207
Misses Africa, 2007
Stitched C-print
100 x 115 cm
Private collection, Miami

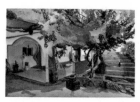

p. 208–209
Bruised Wall, 2009
Stitched C-print
145 x 200 cm
Courtesy Stephane Simoens
Contemporary Fine Arts, Knokke

p. 210
Sleeping Jew, 2009
Stitched C-print
80 x 105 cm
Private collection, Berkel-Enschot

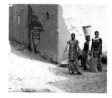

p. 211
Ramallah, 2009
Stitched C-print
80 x 105 cm
Courtesy Galerie Fons Welters,
Amsterdam

p. 212
Palestinian House, 2009
Stitched C-print
100 x 150
Courtesy Galerie Fons Welters,
Amsterdam

p. 213
Arafat, 2009
Stitched C-print
100 x 150 cm

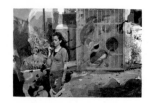

p. 214
Nasreen, 2009
Stitched C-print
145 x 200 cm
Courtesy Stephane Simoens
Contemporary Fine Arts, Knokke

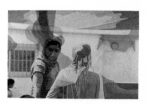

p. 215
Scarfs (Conversation Piece), 2009
Stitched C-print
145 x 217 cm
Courtesy Galerie Fons Welters,
Amsterdam

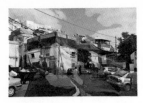

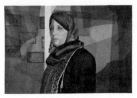

p. 216–217
Faradis, Arabic City in Israel, 2009
Stitched C-print
100 x 150 cm
Courtesy Galerie Fons Welters,
Amsterdam

p. 218
***Stitched Photo of a Painting
of Henri van de Velde***, 2009
Stitched C-print
175 x 145 cm
Courtesy Galerie Fons Welters,
Amsterdam

p. 219
Palestinian Woman, 2009
Stitched C-print
100 x 150 cm
Courtesy Galerie Fons Welters,
Amsterdam

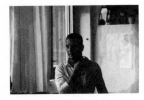

p. 220
Palestinian Man, 2009
Stitched C-print
100 x 151 cm
Courtesy Galerie Fons Welters,
Amsterdam

p. 221 (top)
Unrecognized City, 2009
Stitched C-print
100 x 135 cm
Courtesy Galerie Fons Welters,
Amsterdam

p. 221 (below)
Fly My Friend, Fly, 2009
Stitched C-print
80 x 120 cm
Courtesy Stephane Simoens
Contemporary Fine Art, Knokke

p. 222
***Het gezicht in het gebouw of de
geschiedenis die huilt/The Face in
the Building or History Crying***, 2009
Stitched C-print
200 x 290 cm (diptych)
Courtesy Galerie Fons Welters,
Amsterdam

p. 223
***Het gezicht in het gebouw of de
geschiedenis die huilt/The Face in
the Building or History Crying***, 2009
Stitched C-print
200 x 290 cm (diptych)
Courtesy Galerie Fons Welters,
Amsterdam

p. 224
Jaffa, 2009
Stitched C-print
80 x 105 cm
Kolibri Collection, Groningen

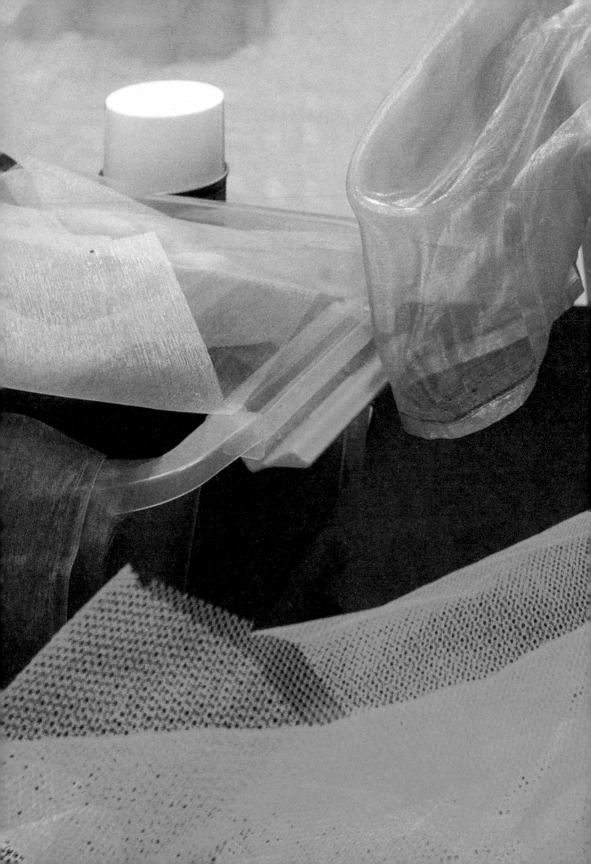

Credits
of the
Images

Arjan Benning p. 56–57, 69 top,
69 below, 70–71, 121, 123, 196,
197 top
Blindarte Contemporanea, Naples
p. 120, 131 right
Matthijs Bouw p. 44
Museum Boijmans Van
Beuningen, Rotterdam p. 200, 201
Claude Crommelin p. 40
© Salvador Dalí, Fundación
Gala-Salvador Dalí, c/o Pictoright
Amsterdam 2009, p. 189
Government Press Office,
Jerusalem p. 172
Eddo Hartmann p. 64–65
Inside Outside p. 100 top, 100 below
Sofie Knijff p. 24–25, 90–91,
170–171, 242–243
Hugo Maertens p. 54
The Metropolitan Museum of Art,
Purchase, Lila Acheson Wallace,
Drs. Daniel and Marian Maalcolm,
Laura G. and James J. Ross, Jeffrey
B. Soref, The Robert T. Wall Family,
Dr. and Mrs. Sidney G. Clyman, and
Steven Kossak Gifts, 2008 (2008.30).
Image © The Metropolitan Museum
of Art p. 39
Con Mönnich p. 37
Gert Jan van Rooij cover, p. 1, 49,
50, 53, 55, 58, 65, 66, 67, 78–79,
92–93, 113, 114, 115, 116–117, 118,
122, 124, 125, 126, 127, 128–129,
130, 131 left, 132, 133, 135, 137,
138, 139, 140, 164–165, 193,
194, 198–199, 205, 206, 207,
208–209, 210, 211, 212, 213, 214,
215, 216–217, 218, 219, 220, 221 top,
221 below, 222, 223, 224, 234–235,
240–241, 252–253, 256
Stedelijk Museum Amsterdam
p. 41
Berend Strik p. 94–95, 96–97,
166–167, 176–177, 236 –237,
238–239
Johan van der Veer p. 119 left,
119 right, 160
Ellen Page Wilson p. 51, 52, 59, 60,
61 left, 61 right, 62–63, 64 left,
64 right, 68, 72, 73, 74–75, 76, 77,
80, 82–83, 134, 136, 141, 142–143,
144, 195, 197 below, 202, 203, 204
Whitney Museum of American
Art, New York p. 28

Photographs originally
by Berend Strik
p. 8–9, 16 36, 42–43, 50, 52–53,
54–55, 58–59, 60–61, 64–65, 66–67,
68–69, 70–71, 74–75, 76, 80, 82–83,
108–109, 120, 123, 128–129, 130,
133, 134, 136, 146, 148–149,
153, 154–155, 156–157, 191, 193,
194–195, 196–197, 198–199,
200–201, 202–203, 204, 205, 206,
207, 208–209, 210–211, 212–213,
214–215, 216–217, 219, 220–221,
222–223, 224

Van werken van beeldende
kunstenaars aangesloten bij een
CISAC-organisatie zijn de auteurs-
rechten geregeld met Pictoright
te Amsterdam. © c/o Pictoright
Amsterdam 2009, p. 189

Cover: *Untitled*, 2003
Stitched photo, 50 x 72 cm,
Private collection, Amsterdam

Colophon

Authors
Berend Strik (assisted by Renée Borgonjen), Sophie Berrebi, Matthijs Bouw, Laurie Cluitmans, Antje von Graevenitz, Laura van Grinsven, Gertrud Sandqvist

Compilation
Pascal Brun, Nikki Gonnissen, Berend Strik, Astrid Vorstermans

Graphic design
Thonik, Amsterdam

Copy-editing
Els Brinkman, Laura Watkinson

Translation
Marijke van der Glas (German-Dutch, text Von Graevenitz); Peter Mason (Dutch-English, texts Bouw, Cluitmans, Van Grinsven, Strik); Leo Reijnen (English-Dutch, text Sandqvist); Laura Watkinson (German-English, text Von Graevenitz)

Paper cover
Munken Lynx 300 gr;
Arctic Volume 150 grs,
FSC Certified

Paper inside
Arctic Volume 130 gr;
Munken Print White 115 grs,
FSC Certified

Typeface
ITC Slimbach

Printing
Boom & Van Ketel grafimedia, Haarlem

Binding
Hexspoor, Boxtel

Publisher
Valiz, Amsterdam,
www.valiz.nl

Acknowledgements
Renée Borgonjen, Femke Prins, Imke Ruigrok, Erik Wink

Personal assistants to Berend Strik
Junko Murakawa, Tatjana Pantić, Liliana Ravnjak

Berend Strik, Thixotropy was made possible through the generous support of The Netherlands Foundation for Visual Arts, Design and Architecture (Fonds BKVB)

Valiz, Amsterdam, www.valiz.nl
Berend Strik, www.berendstrik.nl

Galerie Fons Welters, Amsterdam
www.fonswelters.nl
Stephane Simoens
Contemporary Fine Art, Knokke
www.stephanesimoens.com
Tilton Gallery, New York
www.jacktiltongallery.com

Available in the Netherlands, Belgium and Luxemburg through Centraal Boekhuis, Culemborg; Scholtens, Sittard and Coen Sligting Bookimport, Alkmaar, NL, sligting@xs4all.nl, www.coensligtingbookimport.nl
Available in Europe (except Benelux, UK and Ireland), Asia and Australia through Idea Books, Amsterdam, NL, idea@ideabooks.nl, www.ideabooks.nl
Available in the United Kingdom and Ireland through Art Data, London, UK, orders@artdata.co.uk, www.artdata.co.uk
Available in the USA: DAP, New York, dap@dapinc.com, www.artbook.com
Individuals can order at www.valiz.nl

valiz

ISBN 978 90 78088 27 1
NUR 646
Printed and bound
in the Netherlands